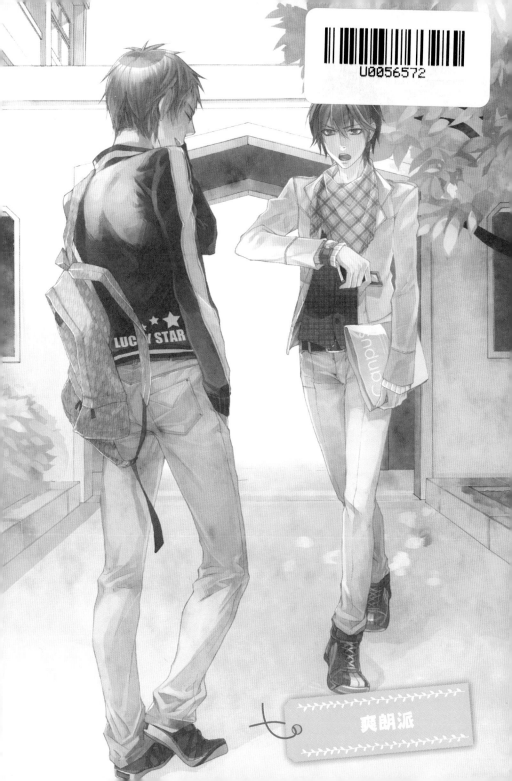

爽朗派

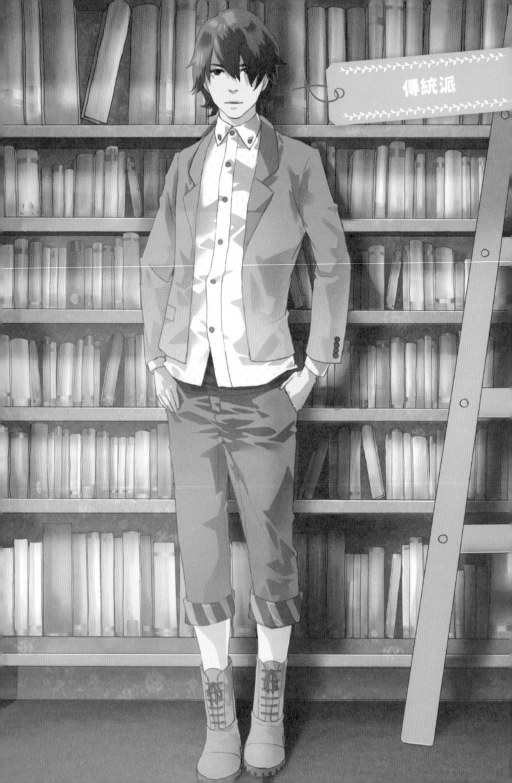

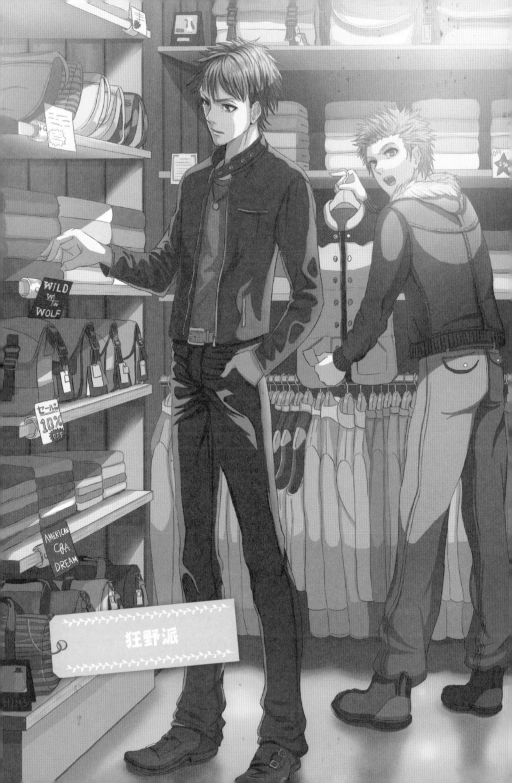

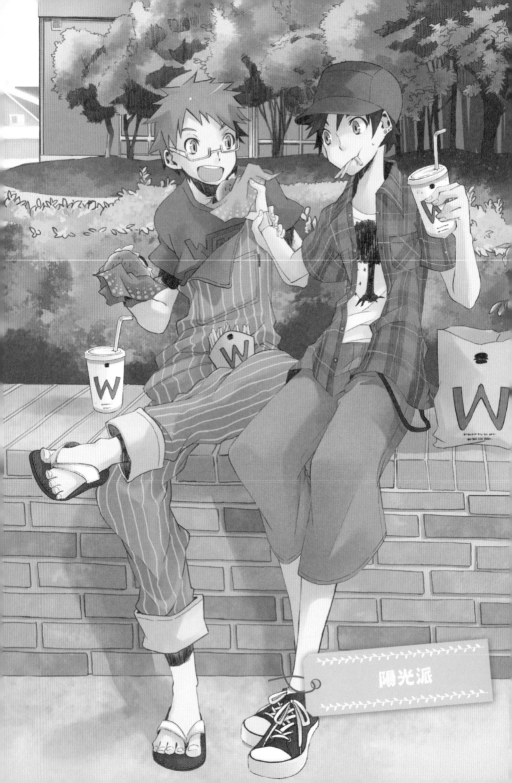

陽光派

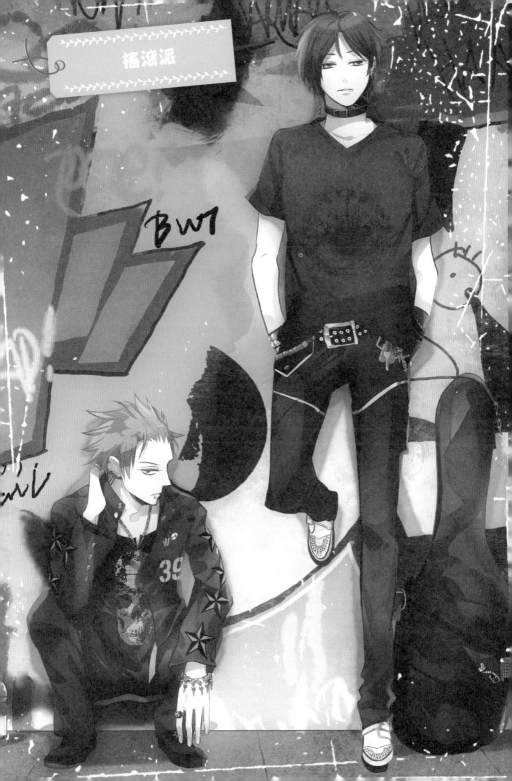

搖滾派

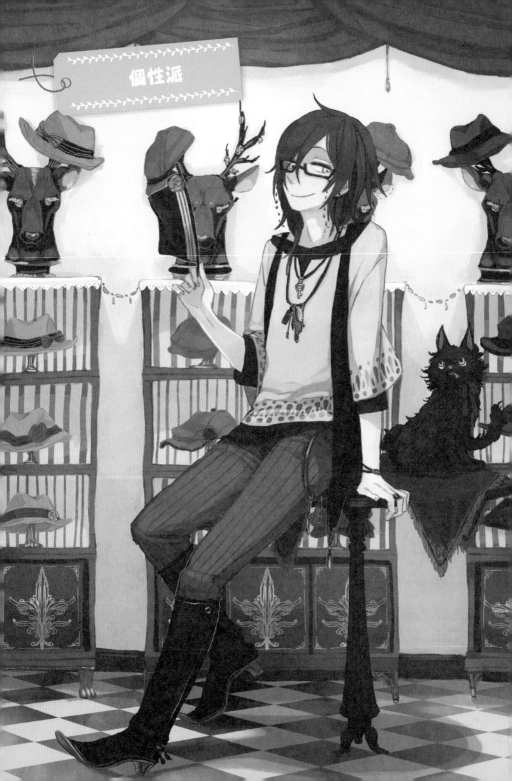

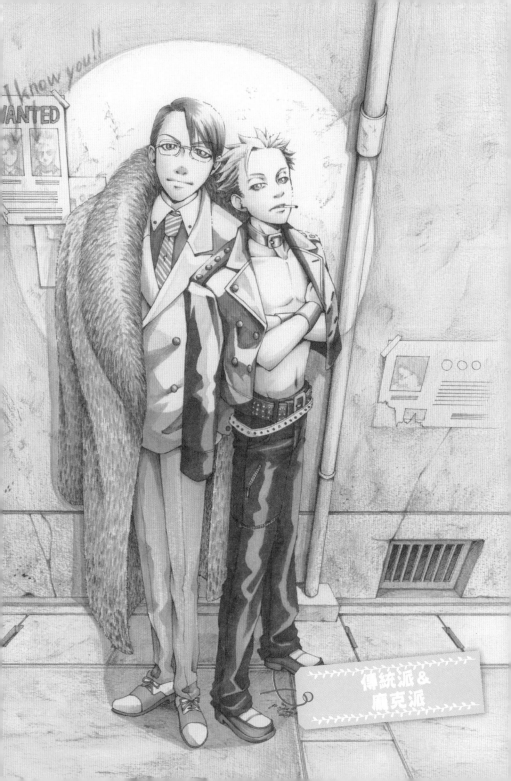

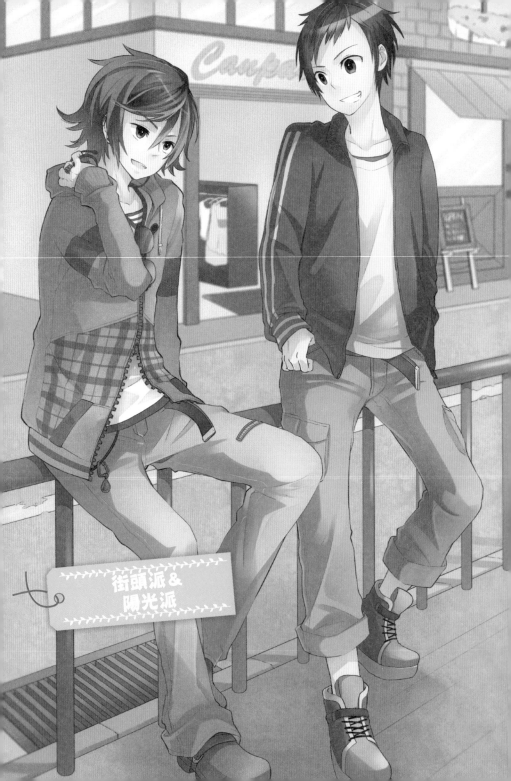

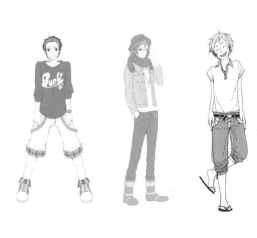

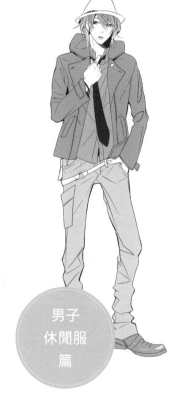

漫畫角色
服裝設計輯

男子
休閒服
篇

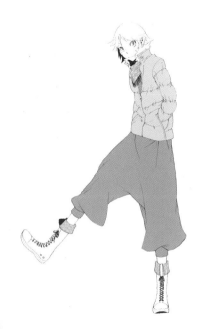

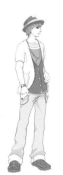

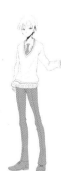

前言

　　本書是製作漫畫跟插圖角色時可以拿來參考的服裝資料集。「男子休閒服篇」之中，收錄有上衣到外衣等各種男性平時所穿的衣服

一開始會以標準形式來介紹

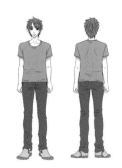

刊載 T 恤、襯衫、運動衫等 20 種基本服飾。另外也介紹衣服的背面、脖子附近跟衣領的造型，成為你改良用的靈感。

不同角色穿起來的感覺

掌握基本造型之後，接著則是不同角色穿起來的感覺。角色不同，造型跟感覺也會不同。本書將造型感覺分成 6 大類來介紹。另外也將服裝輪廓製作成圖。在決定一個角色給人的印象時，剪影將是重要元素之一。

刊登 200 套服裝

刊頭彩頁、基本造型、變化形、不同角色穿起來的感覺，加起來共有 200 份插圖。方便你找出可以參考的服裝。

畫法的參考與建議！

衣領的畫法、不同年齡的畫法、肌肉的畫法等等，同時收錄有角色繪製講座。

造型感覺

【爽朗派】

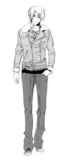

最為普遍的造型。簡單整潔又不會太過正式。裝飾品點到為止，整體造型的剪影也不會太過奇特。

【運動派／陽光派】

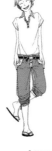

以行動方便為優先的造型。分成身穿知名運動品牌的「運動派」，跟整體感覺較為隨性的「陽光派」。是較為常見的休閒服裝。

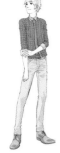

【傳統派】

注重正式性的穿著。使用來自歐洲的服飾跟花呢格紋（Tartan）、菱形花紋（Argyle）等傳統性花樣，剪影造型也相當修長。以此加上奇特的味道，就會成為 MODE（尖端）派。

【街頭派／狂野派】

將尺寸較大的休閒服裝套在身上的類形稱為「街頭派」。以此為基準加上狂野的氣氛，強調體格跟肌肉的是「狂野派」。

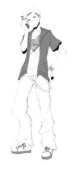

【搖滾派／龐克派】

全身均等性的使用皮革製品與銀飾的硬派風格，稱為「搖滾派」。混入哥德式的味道，使用領帶、皮帶、別針來給人 "束縛感" 的則稱為「龐克派」。

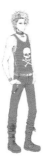

【個性派】

組合各種領域的製品，來創造出獨特氣氛的類型。使用較多休閒系裝飾的「沙龍派」，使用較多正式服裝的「尖端派」都包含在此。

剪影造型

【平板】

最為普遍的印象，被用在許多主角跟配角身上。

【圓】

活潑的印象。用在小孩或頑皮的角色身上。

【沙漏】

奇特的印象。可以讓角色特別的顯眼。

【三角】

SD造型的印象。可用在有點狂野的角色身上。

【倒三角】

不穩定的印象。可用在反派角色身上。

Contents

前言…10

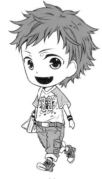
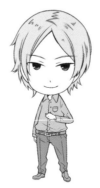
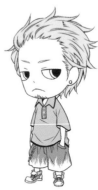
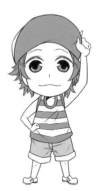
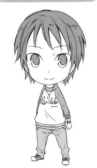
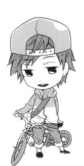
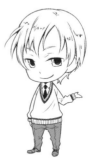
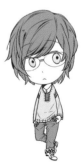

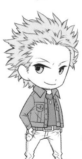
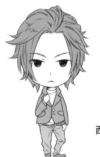

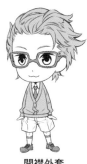

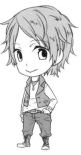

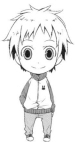

外套

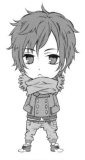

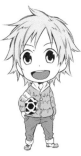

褲子跟鞋子

繪畫講座

Ｔ 恤

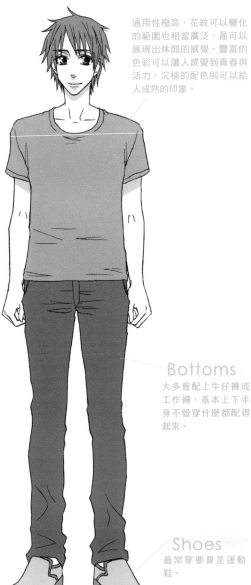

通用性極高，花紋可以變化
的範圍也相當廣泛，最可以
展現出休閒的感覺。豐富的
色彩可以讓人感覺到青春與
活力，沉穩的配色則可以給
人成熟的印象。

Bottoms

大多會配上牛仔褲或
工作褲，基本上下半
身不管穿什麼都配得
起來。

Shoes

最常穿要算是運動
鞋。

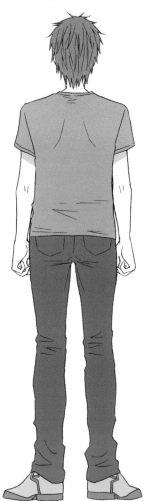

Back

有時會在Ｔ恤的背面印刷
圖樣。

T 恤的解說

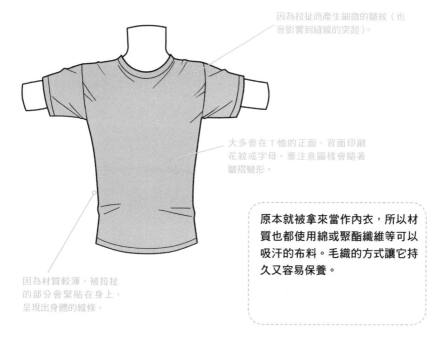

因為拉扯而產生細微的皺紋（也會影響到縫線的突起）。

大多會在 T 恤的正面、背面印刷花紋或字母。要注意圖樣會隨著皺褶變形。

原本就被拿來當作內衣，所以材質也都使用綿或聚酯纖維等可以吸汗的布料。毛織的方式讓它持久又容易保養。

因為材質較薄，被拉扯的部分會緊貼在身上，呈現出身體的線條。

各種造型的 T 恤

● V 領

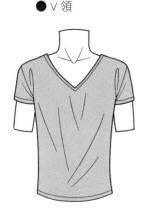

衣領成 V 字形開口，角度各自不同。

● 寬領

衣領往橫的方向敞開，可以跟 Y 領衫重複穿在一起。

● 高領

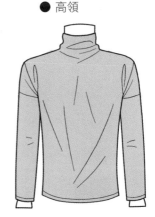

衣領的布料高到脖子，適合在冬天穿。

上衣

外衣

夾克

外套

褲子跟鞋子

繪畫講座

爽朗派

選擇花樣比較不顯眼，造型簡單的Ｔ恤，搭配造型不要太花的褲子會給人整潔的印象。用披肩、手錶、鞋子等物品不經意的展現出時髦與個性。

陽光派

用鮮艷的色彩跟較大的花樣來強調休閒的感覺。捲得比平常高的褲管可以給人活潑的印象。露出的肌膚可以用褲子下面的緊身褲（Leggings）來調整到喜歡的程度。

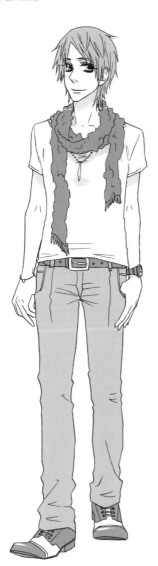

剪影

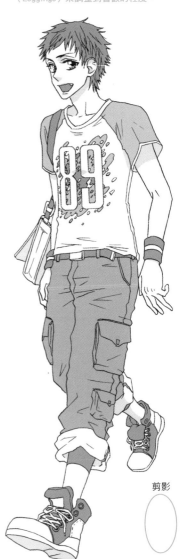

剪影

個性派

用花朵的圖樣或較為女性化的Ｔ恤來展現個性，同時也可以給人有趣的感覺。Ｔ恤本身線條簡單，因此下半身可以用哈倫褲或吊帶褲來展現出角色的個性，給人深刻的印象。

搖滾派

用以黑色為基本的單色調，來給人冷酷的印象。下半身可以選擇讓整體造型較為瘦削的緊身褲。配件採用自我主張強烈的大型銀飾。

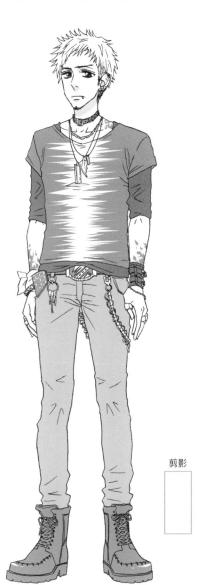

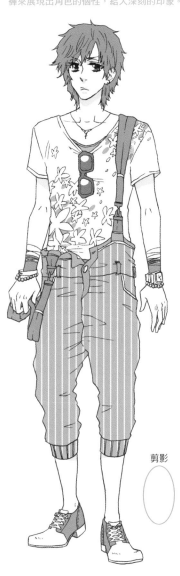

剪影

剪影

襯衫

可以單獨一件，也可以穿在其他衣
物內外，跟 T 恤一樣是使用範圍相
當廣泛的服裝。隨著布料跟花樣的
變化，可以用在休閒上，也可以穿
到正式場合。白底、直條、橫條、
方格等等，花樣繁多也是其特色之
一。

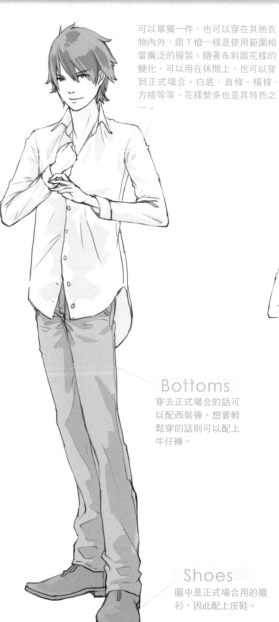

Back

隨著衣襬長度跟形狀
的不同，給人的印象
也不一樣。

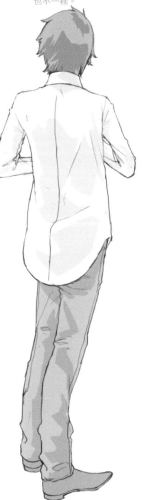

Bottoms

穿去正式場合的話可
以配西裝褲。想要輕
鬆穿的話則可以配上
牛仔褲。

Shoes

圖中是正式場合用的襯
衫，因此配上皮鞋。

襯衫的解說

布料柔軟且單薄,容易產生複雜的皺褶,摺痕容易留住。

一起搭配的服飾中,領帶可說是第一候選。透過形狀跟花樣的變化,可以是正式也可以是休閒。

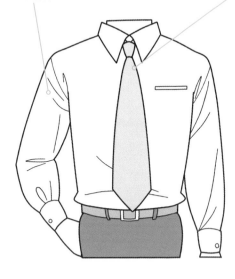

除了白色跟淡藍色之外,也有方格、直條、印刷圖案等造型。另外也有短袖、7分袖、寬領、牧師領、領子下摺扣住、單層袖口、雙層袖口、可變式袖口等,可以改變特定部位的造型來創造出不同的印象。

> 主要是讓男性穿在西裝外套下面,只要是有衣領跟袖口的上衣,都可以統稱為「襯衫」。布料有棉布、麻布、聚酯纖維,衣領跟袖口也有許多不同種類。襯衫的日文發音「Y-Shirt」據說來自於英文的"White Shirt"(白色襯衫)。

各種造型的襯衫

● 牧師領

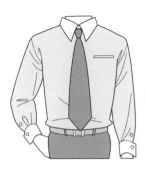

只有領子跟袖口是白色的襯衫在日本稱為牧師衫。可以給人時髦裝扮的感覺。

● 龐克

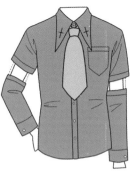

將袖口分開,並用鍊條接起來,造型相當特殊。

● 假領帶

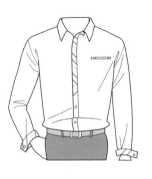

在前方扣起來的部分,印上領帶一般的花樣。

上衣

外衣

夾克

外套

褲子跟鞋子

繪畫講座

爽朗派

用設計簡單的標準形襯衫，配上西裝褲跟皮鞋的正統派造型。雖然給人整潔的感覺，但也容易變得不顯眼。得用皮帶跟靴子來增添一點時髦的感覺。

傳統派

將有點懷舊感的方格襯衫扣到領子最上面的那顆紐扣，再加上細的領帶與貼身長褲、皮鞋，乍看之下就好像來自前一個世紀。袖口摺到七分長，可以增加高雅且時髦的感覺。

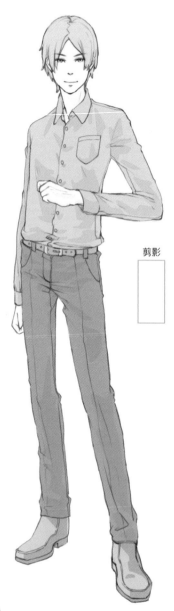

剪影

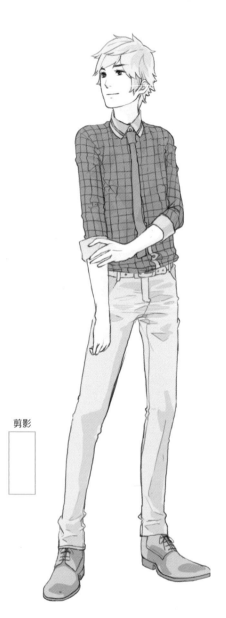

剪影

龐克派

以裝飾為第一優先，將造型獨特的襯衫從手肘部位將袖子剪下，並用別針重新連起來。不論哪個套件都得到專門店才找得到。

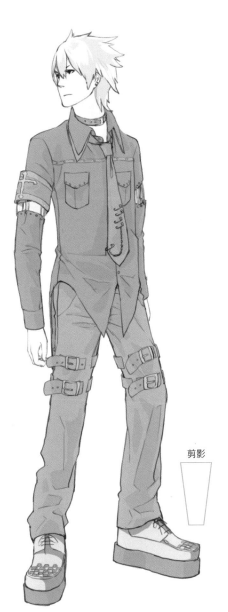

剪影

個性派

用造型簡單但還是相當有個性的襯衫配上短褲、低筒的登山鞋，成為整體粗獷有力的造型。

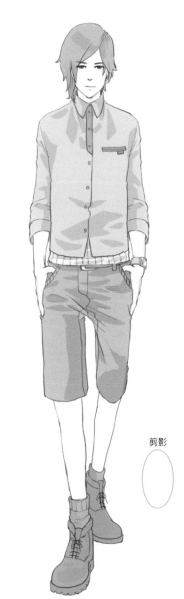

剪影

Polo 衫

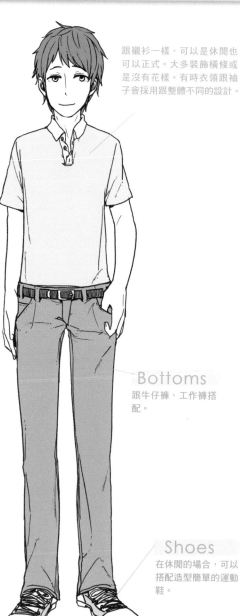

跟襯衫一樣，可以是休閒也
可以正式。大多裝飾橫條或
是沒有花樣。有時衣領跟袖
子會採用跟整體不同的設計。

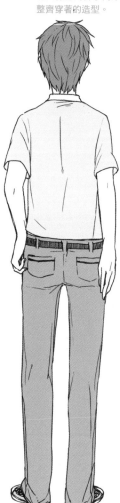

Back
將衣襬塞到褲子內來
整齊穿著的造型。

Bottoms
跟牛仔褲、工作褲搭
配。

Shoes
在休閒的場合，可以
搭配造型簡單的運動
鞋。

Polo 衫的解說

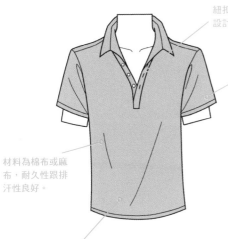

紐扣數量大多是 2～3 顆。隨著設計不同也有可能是 5～8 顆。

刺繡或印刷的商標、方格、直條、橫條等，有各種花樣存在。

材料為棉布或麻布，耐久性跟排汗性良好。

就上衣來說使用較厚的布料，因此不容易產生皺褶。除了袖子、衣領、肩膀周圍的皺褶之外，整體呈現平坦的感覺。

在有衣領的短袖襯衫之中，用 3 個紐扣來固定的類型（也有 1 顆或 2 顆的設計）。原本是英國人在「馬球」競技中所穿的衣服，之後擴展到網球跟高爾夫球，進而成為一般性的穿著。

各種造型的 Polo 衫

● 船長型（長袖）

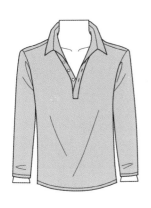

特徵為沒有可以扣到脖子最上面的鈕扣，衣領敞開，給人整潔的印象。也可以打上領帶。

● 運動型

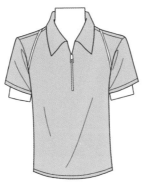

材料以排汗性跟透氣性為優先。衣領為拉鍊，沒有紐扣。

● 假兩件型
（Fake Layer）

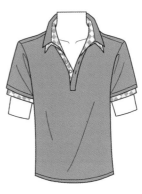

在袖口跟衣領縫上不同的布料，看起來就像是穿著兩件衣服的設計。

▋▋ 爽朗派

不要選擇有花樣的設計或奇特的顏色，整體呈現精簡的造型。下半身可以搭配貼身的牛仔褲，背包的方格圖樣可以為比較單調的造型增添一點色彩。

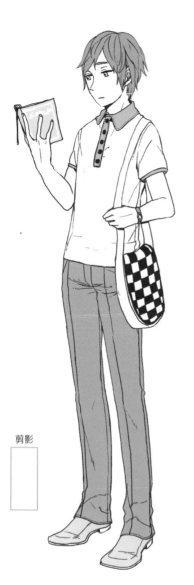

剪影

▋▋ 陽光派

用袖子較短的 Polo 衫配上七分褲，以便利性跟輕鬆感為優先。運動鞋跟涼鞋可以加強方便的印象。不經意的用皮帶來突顯出活潑的個性。

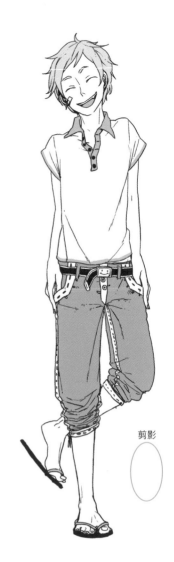

剪影

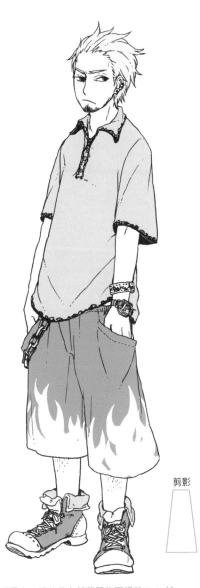

剪影

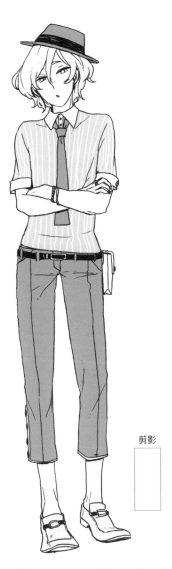

剪影

選擇大一號並且有部落民族圖樣的 Polo 衫，
下半身則是寬鬆的半筒褲。搭配用的配件挑
選同樣的花紋。配合服裝，髮型也採用較為
狂野的設計。

直條花紋的 Polo 衫配上領帶與七分褲，每個
部位造型簡單，但配在一起卻能形成時髦的
感覺。鞋子內不穿襪子，表現出輕鬆的感覺。

上
衣

外
衣

夾
克

外
套

褲子跟鞋子

繪畫講座

背 心

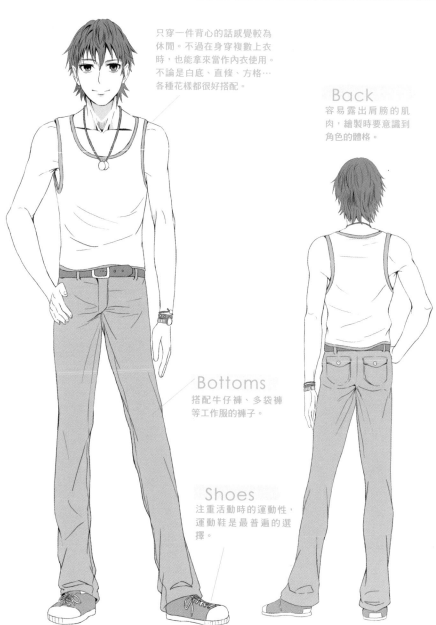

只穿一件背心的話感覺較為休閒。不過在身穿複數上衣時,也能拿來當作內衣使用。不論是白底、直條、方格…各種花樣都很好搭配。

Back

容易露出肩膀的肌肉,繪製時要意識到角色的體格。

Bottoms

搭配牛仔褲、多袋褲等工作服的褲子。

Shoes

注重活動時的運動性,運動鞋是最普遍的選擇。

背心的解説

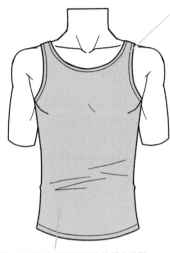

大多都是圓領，隨著種類不同也有可能是寬領或V領。布料採用「平針編織（Plain Stitch）」的棉布。

【平針編織】屬於毛線織法的一種，讓橫向有著較大的伸縮性。在日本又稱為「Meias（Knitting）」。表面為柔滑的直線織紋，裡側則相當粗糙。這種構造在毛線的編織品中被廣為使用。

無袖且深領的上衣被稱為背心。跟「跑步衫（Running Shirt）」幾乎同義，現在前者大多用在流行，後者大多用在運動上。名稱的來源，是因為形狀類似女性室內泳裝的上半身。

較為貼身時，會在腰部產生橫向的皺褶。如果較為寬鬆，則會像一塊布被吊在肩膀上一樣，產生縱向的皺褶。

各種造型的背心

● 標準型
（背後）

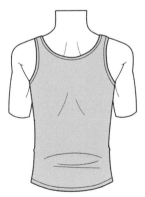

正面與背面造型幾乎相同，也有衣領更窄的設計。

● 肩帶型
（背後）

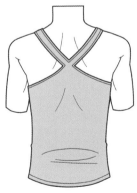

使用肩帶的類型，讓露出的肌膚增加。

● 連帽型
（背後）

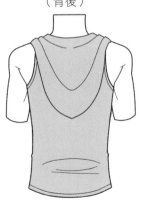

就像是沒有袖子的套頭夾克。

上衣

外衣

夾克

外套

褲子跟鞋子

繪畫講座

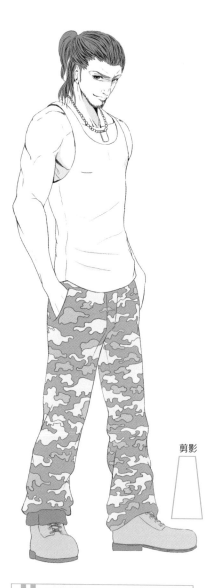

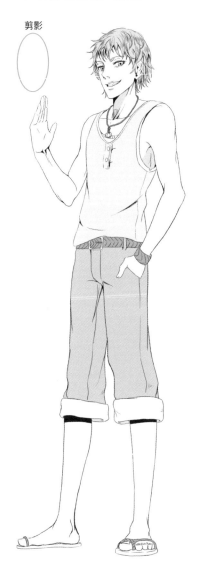

爽朗派

將顏色不同的兩件背心穿在一起，可以給人時髦的感覺。另外用七分褲配上獨特的皮帶，為較為單調的造型增添一點色彩。

剪影

剪影

狂野派

上半身大膽的選擇為沒有圖樣的單件背心，下半身為迷彩花紋的多袋褲，跟靴子一起，給人印象深刻的剪影造型。附帶有兵籍牌的項鍊也是重點之一。

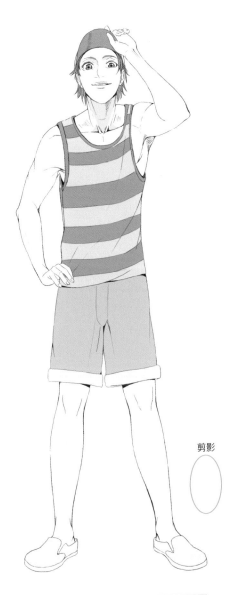

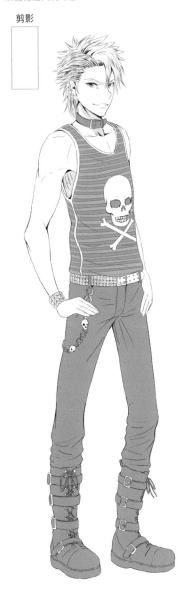

搖滾派

以黑色為整體重點來進行搭配，裝飾用的配件則以銀飾為主。骷髏造型的物品或花樣可以強化給人的印象。

剪影

剪影

陽光派

配上短褲可以給人好動活潑的感覺。稍微大一點的尺寸，可以強調容易活動的印象。這也是搭配時的基本重點。

運動衫

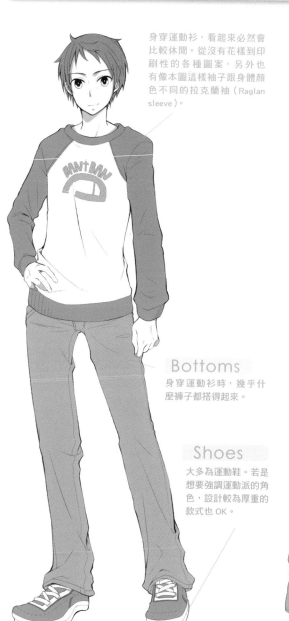

身穿運動衫,看起來必然會比較休閒。從沒有花樣到印刷性的各種圖案,另外也有像本圖這樣袖子跟身體顏色不同的拉克蘭袖(Raglan sleeve)。

Back

因為是拉克蘭袖,背面造型跟正面相互對應。

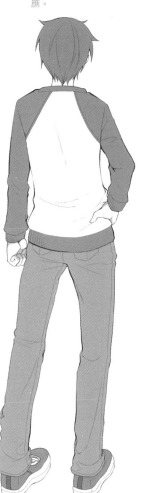

Bottoms

身穿運動衫時,幾乎什麼褲子都搭得起來。

Shoes

大多為運動鞋。若是想要強調運動派的角色,設計較為厚重的款式也 OK。

運動衫的解說

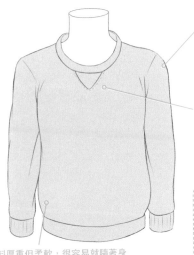

幾乎都是前後身體跟袖子顏色不同的拉克蘭袖，形狀則是有寬也有窄。

有些會附帶「V字領域」這個特殊縫線。除了用來幫助頸部周圍的前後收縮，還有止汗的效果。

布料厚重但柔軟，很容易就隨著身體凹凸產生陰影。另外也會隨著身體的動作形成許多皺褶。

> 運動衫（Training Shirt）跟汗衫（Sweat）幾乎同義。採用布料背面起毛的棉或毛線編織（重視吸汗性的材料）。衣襟、衣袖、衣領各自採用鬆緊編（Rib Stitch）也是其特徵之一。

各種造型的運動衫

● 一般形態
（拉克蘭袖）

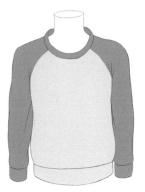

衣袖跟身體顏色不同的拉克蘭袖。

● 運動型
（V領）

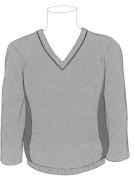

用V領來增加通風性，並在腋下使用透氣性較好的材質。

● 附加衣領跟口袋

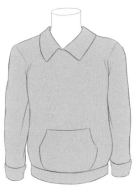

圓領加上身體中央口袋的設計，可以給人可愛的感覺。

上
衣

外
衣

夾
克

外
套

褲
子
跟
鞋
子

繪
畫
講
座

▌▌ 爽朗派

最為標準的類型，服裝上的花樣跟各種小型
配件造型也都很簡單。七分袖或多加一件衣
服，可以成為簡單又不錯的點綴。

剪影

▌▌ 街頭派

選擇大一號的尺寸，讓衣服整體給人鬆垮的
印象，大多會在牛仔褲上面印刷圖樣。配上
帽子或銀飾也可以形成不錯的效果。

剪影

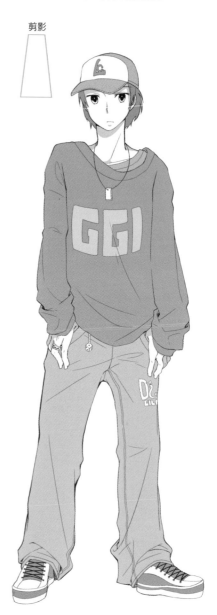

傳統派

基本上會採用瘦削的造型，並加上皮鞋等可以穿到正式場合的配件。可以加一件方格或棋盤花紋的襯衫來當作內衣，增加傳統的印象。

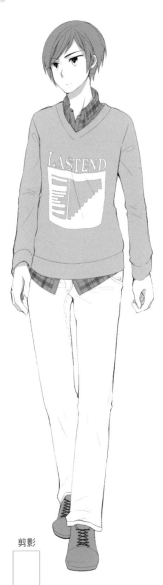

剪影

陽光派

用印刷有流行商標的運動衫，來給人活潑的感覺。將袖子捲起或是配上5分褲來增加露出的肌膚，可以增添健康的印象。鞋子幾乎都是運動鞋。

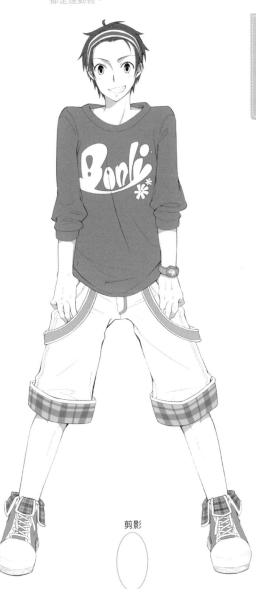

剪影

連帽上衣

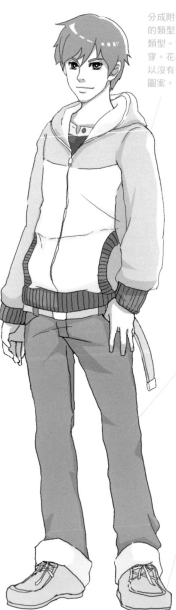

分成附帶拉鍊，可從前方打開的類型，跟平坦且沒有開口的類型。前者也可以當作外套來穿。花樣跟運動衫差不多，可以沒有任何裝飾，也可以印刷圖案。

Back

最大的特徵是頸部的帽子，繪製時別忘了立體感。

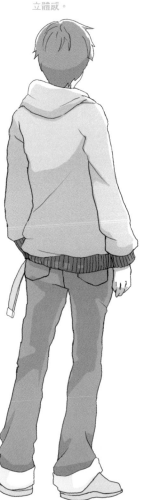

Bottoms

在此配上捲起的褲管。

Shoes

搭配運動鞋會是良好的選擇。

連帽上衣的解說

衣領大多會有可以將帽子拉緊的繩子。

刺繡、商標、角色圖樣等等，可以印刷各式各樣的圖案。有些會用運動衫的布料來製作，這種類型稱為「Yacht Parka」（遊艇用連帽上衣）。

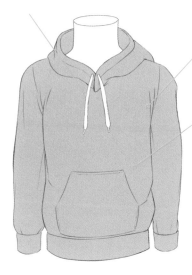

大多跟「運動衫」一樣使用厚又柔軟的布料，皺褶複雜且變化和緩，帽子下垂的部分則更加複雜。

附帶有帽子（頭套）的上衣統稱為「Parka」。之中分成可從前方用拉鍊開起的類型，跟像一般衣服一樣從頭上套下的類型。強化防寒性能的種類 [Windbreaker（風衣）等] 則稱為「Anorak」（帶有帽子的防寒外套）。

各種造型的連帽上衣

● 拉鍊式（附帶毛領）

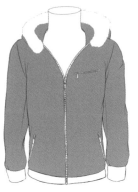

脖子周圍附帶有防寒用的毛領，袖口、衣襬則是鬆緊編。

● Anorak 式（Windbreaker）

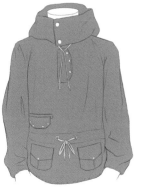

採用可以阻隔風雨的材質，可以防寒也可以擋雨。這款設計可將頸部完全封閉。

● 另外還有這種…

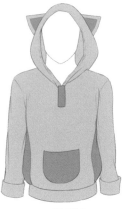

貓耳朵！

個性派

整體鬆垮垮的，衣襬較長且沒有鬆緊帶的連帽上衣。用哈倫褲加上靴口緊閉的大型靴子來營造時髦的感覺。用裂痕點綴的上衣也可以襯托出獨特的味道。

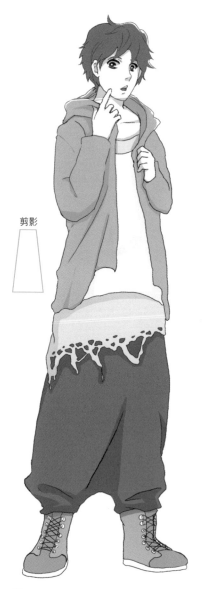

剪影

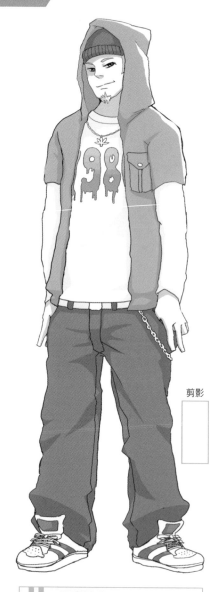

剪影

狂野派

鬆垮的尺寸配上印有圖樣的Ｔ恤。牛仔褲高到腰際，另外還可以配上針織帽跟銀飾等特徵較為強烈的配件。

爽朗派

內搭合身的襯衫或背心，可以跟鬆垮的連帽上衣形成對比。褲子可以選擇貼身的牛仔褲或棉褲，將褲管稍微摺起給人時髦的感覺。

運動派

登山用的連帽上衣可以給人喜愛戶外活動的印象。下半身用褲管摺到七分的牛仔褲來強調運動性。配上背包或是跟整體造型有所落差的小道具也不錯。

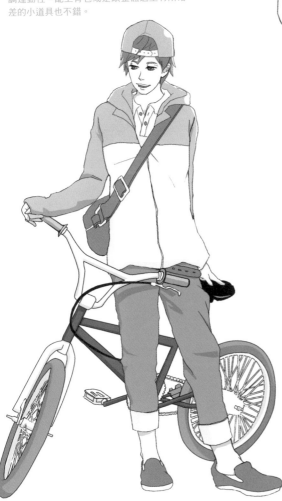

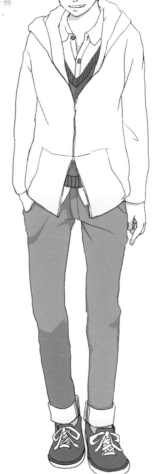

剪影

剪影

毛衣

可以穿到正式場合，也可在休閒時穿。跟T恤一樣，可以改變衣襟的形狀來給人不同的印象。大多是直條或沒有花紋，也有用編織來創造圖樣的類型。

Back

裡面穿的是襯衫，因此可看到衣領。

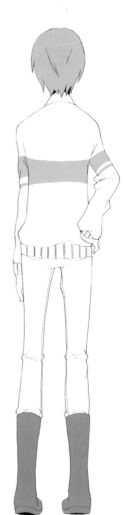

Bottoms

工作褲，基本上貼身的褲管會比較搭。

Shoes

窄版褲加上長靴給人傳統性的印象。

毛衣的解說

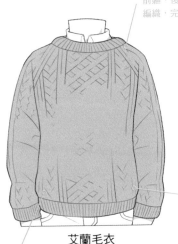

前軀、後軀、袖口的部分會分開編織，完成後再連接起來。

艾蘭毛衣

用毛線所編織的頭套式上衣的總稱，英文為「Sweater」。各種款式形狀幾乎相同，不過會用編織法跟花樣來區分，專有名稱也不少。左圖的「艾蘭毛衣」源自於漁夫所使用的防寒衣。

艾蘭毛衣所編織出來的花紋代表漁業所使用的「魚網」跟「救命繩」，具有祈求豐收跟出海平安的意味。

雖然得看編織的方式，不過基本上不容易產生皺褶。具有豐富的伸縮性，因此絕大多數的皺褶都是因為拉扯而造成（關節的運動、身體前後彎曲等）。

各種造型的毛衣

● 校用毛衣

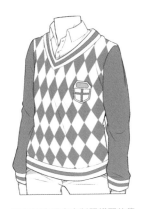

可以用來跟高中制服搭配的傳統性菱形花紋，胸口的盾形校徽也是特徵之一。

● 板球毛衣

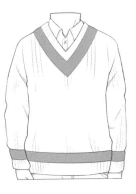

在V領周圍加上條狀花紋，也被稱為 Tilden Sweater。

● 龜領毛衣

頸部的布料比高領還要更高，可以往下摺。

上衣

外衣

夾克

外套

褲子跟鞋子

繪畫講座

陽光派

造型簡單的毛衣配上寬鬆的牛仔褲。褲子布料的裡側有方格花紋，將褲管摺起來時可以給人獨特的印象。在脖子加上點綴用的項鍊。

傳統派

板球毛衣加上貼身長褲，用黑白作為上下的色調可以產生立體感，增加傳統的感覺。裡面搭配襯衫加上領帶，給人整潔的感覺。

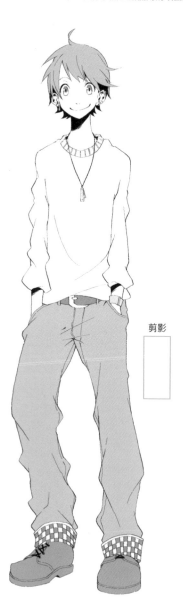

剪影

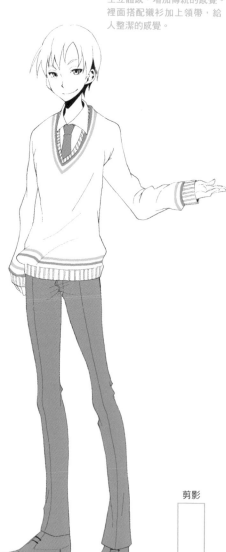

剪影

龐克派

寬鬆的橫條毛衣搭配背心，露出頸部的肌膚來中和整體較為濃厚的配色。龐克風格的緊身褲跟圍在脖子上的圍巾，能在奇特的造型中展現出時髦。

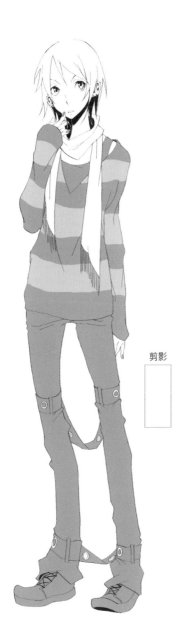

剪影

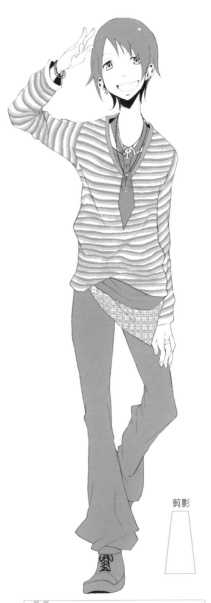

剪影

個性派

橫條毛衣配上領帶跟頸環，為單調的模樣增添一點色彩。下半身選擇單色的牛仔褲來跟顯眼的上半身形成對比。就形狀來說喇叭褲會比較合適。若與其他花紋相配，要注意不要互相衝突到。

41

亨利領針織衫

大多是在休閒時所穿的衣服，造型簡單且不花俏。隨著紐扣的開合、前方衣襬長短等造型上的不同，給人的印象也會有很大的落差。

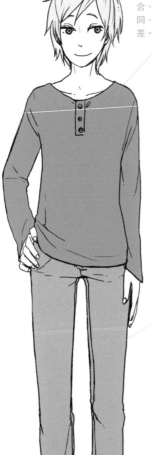

Back
前方頸部周圍相當特殊，後方則跟T恤沒有什麼兩樣。

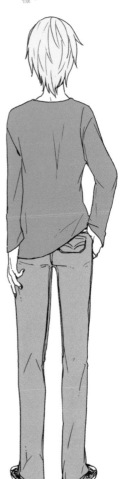

Bottoms
牛仔褲、工作褲、貼身褲等都相當容易搭配。

Shoes
在此選擇的上衣跟褲子造型都相當簡單，因此鞋子也是簡單的運動鞋。

亨利領針織衫的解說

亨利領針織衫（Cut And Sewn）

脖子附近使用鬆緊編來賦予伸縮性。亨利領的特徵之一，是不像Polo衫那樣會有衣領存在。

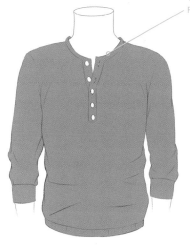

※ 左圖的針織衫（Cut and Sewn，事先將織好的毛線布料裁切後縫成衣服）也被用來製造 T 恤、毛衣。

亨利領其實是衣領部位的變化型之一，圓領前方開岔到胸口，用紐扣或拉鍊合起來。起源是在倫敦舉辦的「Royal Henry Regatta」的划船競賽中所穿的制服。

亨利領針織衫容易給人柔弱的感覺，因此很少會有顯眼的花紋跟印刷圖案。

採用亨利領的各種衣服

● 毛衣

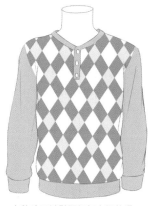

太熱時可以鬆開紐扣來調整通風性。

● 背心

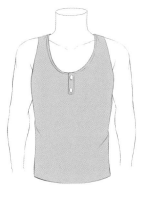

背心跟亨利領是極佳的組合。

● T 恤

可以按照內搭的衣服，來決定是否要將紐扣鬆開。

上衣

外衣

夾克

外套

褲子跟鞋子

繪畫講座

街頭派

將衣服的紐扣全部鬆開，袖子大膽的捲起來，
多袋褲加上原住民藝術的鍊條，尺寸較大的
扁平運動鞋，整體外觀讓人聯想到梯形。另
外加上點綴用的項圈。

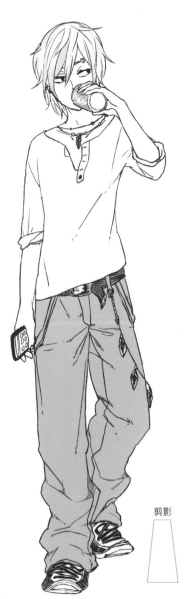

剪影

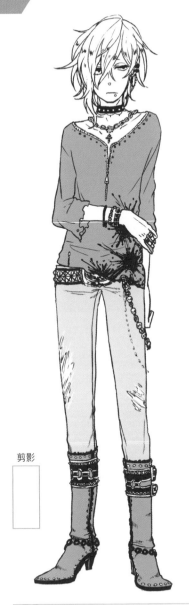

剪影

龐克派

花樣特殊的亨利領針織衫，配上裂紋的緊身
牛仔褲，再加上長靴來形成精簡的外觀。最
後用尺寸較大的銀飾來將較為平素的造型轉
變成龐克的形象。

傳統派

用縫線較為粗糙的亨利領針織衫來配上寬鬆的牛仔褲，從摺起來的部分露出的方格花紋給人時髦的感覺，配件跟裝飾不要太過顯眼，給人太強的存在感。

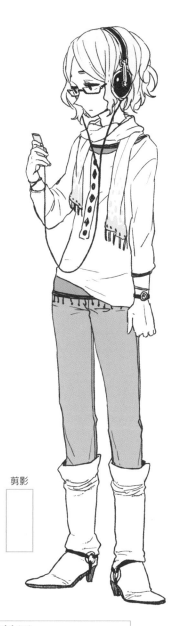

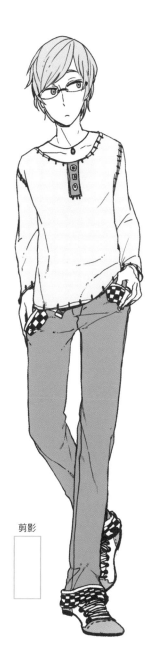

剪影

剪影

個性派

將紐扣數量較多的亨利領針織衫，穿在寬領Ｔ恤的上面。圍在開口較大的衣領上的圍巾，可以添增可愛的形象。塞到靴子內的貼身牛仔褲跟兼具裝飾機能的耳機，形成了獨特的風格。

牛仔夾克

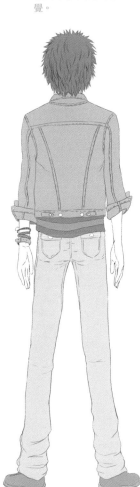

跟襯衫還有 V 領的毛衣作組合。牛仔夾克在美國原本是用來勞動的衣服，因此也容易給人美國工人的感覺，為休閒時的穿著。

Back

縫線加上摺紋，可以給人牛仔夾克的感覺。

Bottoms

工作褲、窄版褲。牛仔褲也是選項之一，不過不同材質的布料整體感覺會比較好。

Shoes

在此選擇較為寬大的休閒鞋。

上衣

外衣

夾克

外套

褲子跟鞋子

繪畫講座

牛仔夾克的解說

一般的牛仔夾克

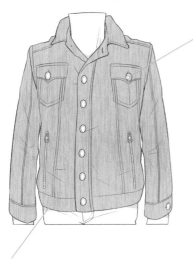

以雙縫線為中心的縫痕、釘頭紐扣、有蓋式貼袋等，基本特徵跟牛仔褲相同。

○ 釘頭紐扣
　強化口袋邊緣等容易承受力道的部位。

○ 有蓋式貼袋（Patch & Flap）
　Patch 是將另外一塊布料貼上去所形成的口袋。Flap 則是可掀開的蓋子。

用牛仔褲的製法所製作，長度及腰的外套。跟牛仔褲一樣，有著外露的縫線跟釘頭般的紐扣。最近也有衣襟較長的類型。

布料以帆布為主，帆布的質感較硬，因此皺褶跟摺痕較淺。

各種造型的牛仔夾克

● 短牛仔夾克

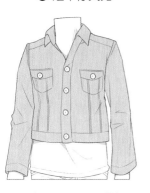

長度只到腰部的牛仔外套。

● 直條式花紋

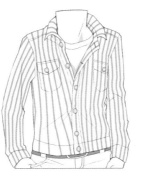

直條性的花紋給人更為尖銳的印象。

● 毛領式皮革

就算不是使用帆布，只要構造相同，也會被歸類為牛仔外套。

▌▌ 爽朗派

可以用白色龜領上衣跟黑色褲子所形成的單色調來搭配。選擇較為貼身的牛仔夾克跟牛仔褲，用修長的整體印象來創造出整潔的感覺。

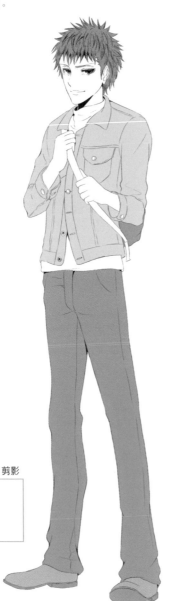

剪影

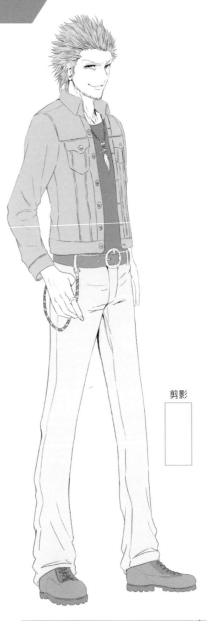

剪影

▌▌ 狂野派

全身打點成較為瘦長的感覺，用美國風味的皮帶扣跟配件來給人狂野的印象。不過太過花俏反而會造成軟派的印象，要多加注意其中的平衡。

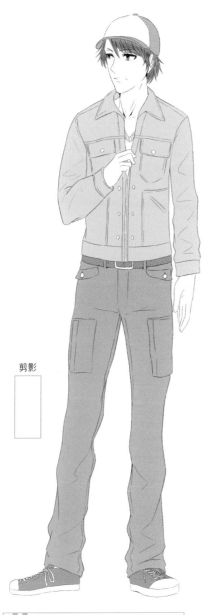

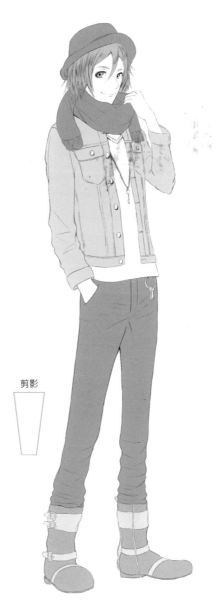

個性派

戴上有邊的帽子給人與眾不同的感覺,配上
貼身或較緊的褲子,並用設計獨特的靴子突
顯出個性。配件可以印上奇特的花樣。

剪影

剪影

運動派

戴上棒球帽可以給人運動的感覺,用尺寸剛
好的牛仔外套,配上 SIZE 為普通~大一點,
行動相當方便的褲子跟鞋子。鞋子可以選擇
運動鞋,不要是靴子。

西裝外套

兩顆單紐扣的夾克，容易給人正式的感覺。不過只要內搭 T 恤，也可以穿到較為輕鬆的場合。

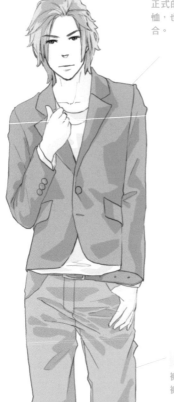

Back

主流為 0～1 條的 Vent（外衣後方的開岔）。

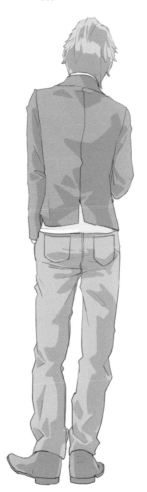

Bottoms

褲管沒有緊縮的長褲。

Shoes

搭配扁平的皮鞋。

西裝外套的解說

一般的西裝外套

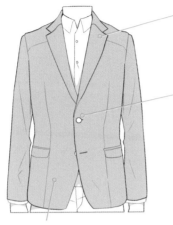

領子的形狀大多為菱形領或
劍領。採用小領的款式最近
也越來越多。

1 顆或 2 顆紐扣為西裝外套的主
流。為了創造出苗條的造型，基
本上會將腰部拉緊，突顯出身體
的美感。

較為休閒的款式大多只有 1 到 2 顆的
紐扣。布料、顏色、形狀，變化範圍
相當廣泛。

為了提高設計上的自由跟耐久
性，會使用各種不同的布料。
夏天用的款式會用透氣性較好
的布料縫製。

各種造型的西裝外套

● 天鵝絨

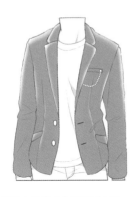

用具有高級感的天鵝絨布料，
來提高獨創性。

● 皮革

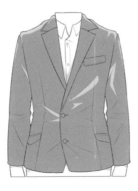

用皮革當作材料可以增添狂野
的感覺。

● 連帽造型

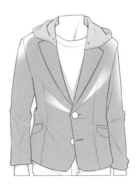

在成熟的造型上混入一點活潑
的感覺。

▌ 爽朗派

將前方的紐扣扣起，避免給人邋遢的感覺。
另外將袖子部分摺起，穿上健行用的鞋子，
以免太過死板。

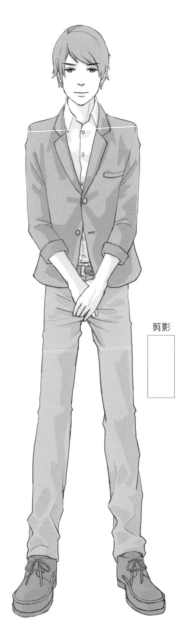

剪影

▌ 傳統派

選擇淡灰色、米色的款式輕鬆套上，給人明
亮的感覺，以免太過厚重。也可以加上領帶
或披肩，來添增一點色彩。

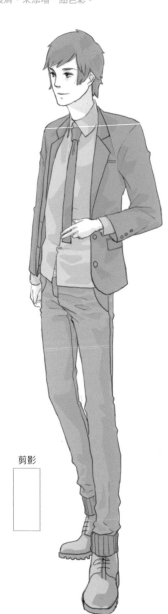

剪影

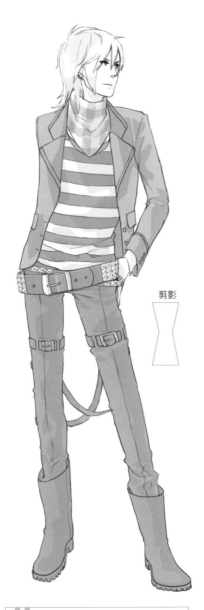

個性派

除了帽子之外造型普遍，帽子大多可以用紐扣或拉鍊拆下。讓感覺較為傳統的西裝外套，也能帶有現代感，讓人容易親近。

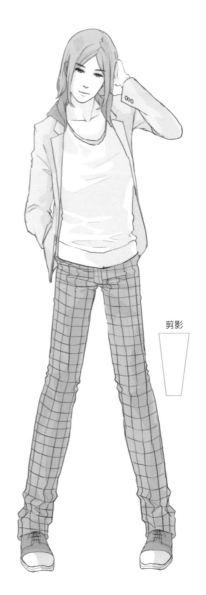

剪影

龐克派

在袖口跟衣領的部分加邊，衣襬的寬度也採用大膽的設計。方格的花樣、裂紋加工、貴族風格的設計等等，都會是不錯的選擇。

剪影

開襟外套

內搭領子敞開的針織衫，配上前方沒有扣起的開襟外套。將袖口的鬆緊編加長，可以給人衣服寬鬆的印象。

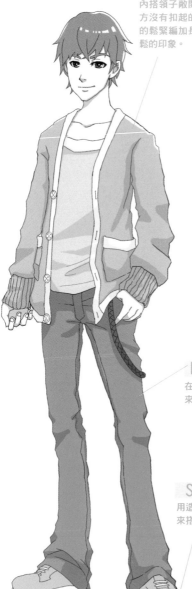

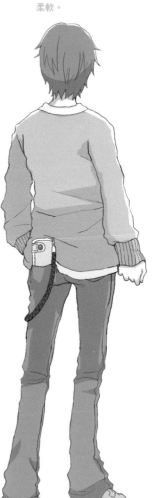

Back

跟夾克相比，感覺較為柔軟。

Bottoms

在此選擇靴型牛仔褲來搭配。

Shoes

用造型簡單的運動鞋來搭配。

開襟外套的解說

一般的開襟外套

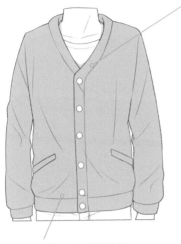

前方扣起來時會形成角度較大的 V 字型，這是開襟外套的特徵之一。紐扣全部扣起、全部鬆開、只扣一顆等等，有各種不同的穿法。

穿起來的感覺像是寬鬆的夾克。沒有衣領，但在頸部周圍有著稱為「Braid」的裝飾。幾乎都是用毛線編織的布料來縫製，有紐扣跟拉鍊兩種類型。

○ Braid
編織、組合在一起的毛線，有平扁跟袋狀兩種造型。

毛線編織的布料為主流，柔軟單薄的材質會造成緩和的皺褶，在下垂跟縫線的影響之下，形成複雜的模樣。

各種造型的開襟外套

● 連帽造型

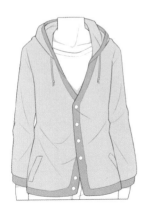

有些帽子不會實際拿來戴在頭上，而是以裝飾為目的。

● 衣襬加長

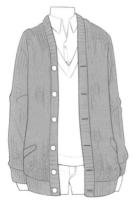

長到遮住大腿，想要有寬鬆感的人可以選擇這種類型。

● 附帶衣領

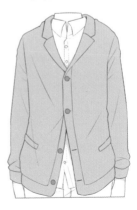

加上菱形衣領，來加強時髦的感覺。

上衣

外衣

夾克

外套

褲子跟鞋子

繪畫講座

爽朗派

在高格調的上衣之上搭配運動背心，來增添外出的感覺。貼身的牛仔褲跟皮鞋。用造型簡單的裝飾品來提高格調也 OK。

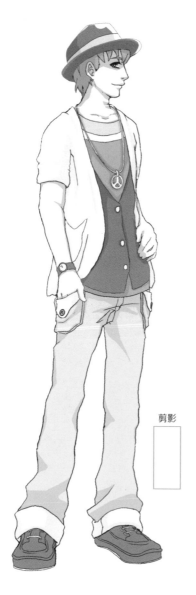

剪影

傳統派

將紐扣全部扣起，穿上皮鞋，頭髮全部後梳，百分百的正式裝扮。可以在高格調的短褲跟襪子上做出調皮的變化，也可以配上眼鏡給人理智的印象。

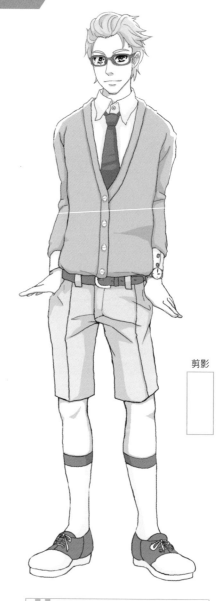

剪影

個性派

衣襬較長的開襟外套加上有裂紋的上衣。將貼身的吊帶褲穿到腰際，套上 Layered Boots，整體給人偏向女性的印象。黑色卷髮會是不錯的造型組合。

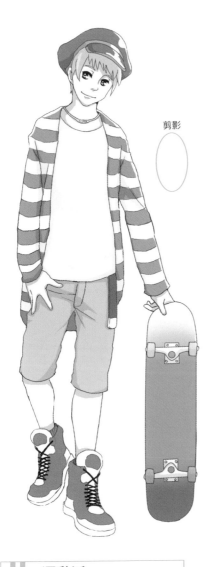

剪影

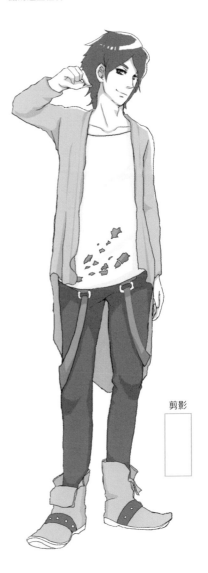

剪影

運動派

為了重視運動性，選擇較為寬鬆的褲子跟鞋子。樸素的上衣加上寬大的橫條開襟外套。配件可以選擇運動用的項鍊跟帽子。

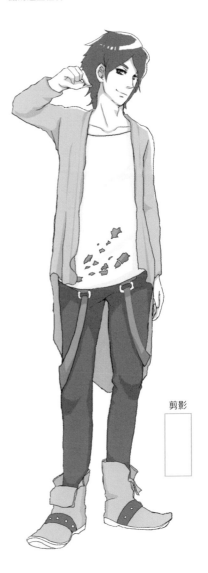

背 心

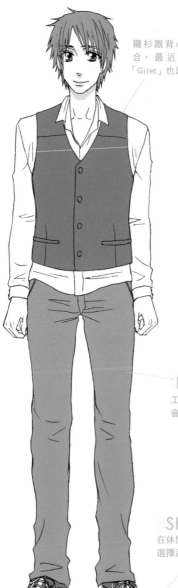

襯衫跟背心是標準的組合。最近開始流行的「Gilet」也是背心的一種。

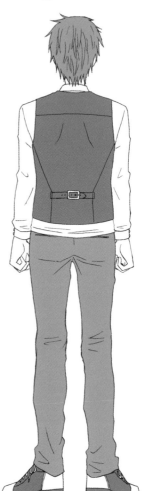

Back
背後縫上皮帶的類型。

Bottoms
工作褲等窄版的長褲會比較容易搭配。

Shoes
在休閒的場合，可以選擇運動鞋。

▌▌ 背心的解說

一般的背心

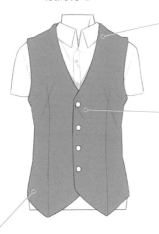

背心基本上都是 V 字領。構造跟開襟外套、毛衣類似，最大的特徵是「沒有袖子」。

有用紐扣固定，跟在前方交叉的兩種類型。

沒有袖子的外套。在日本也被稱為「胴衣」。使用毛線的種類偏向開襟外套，使用羊毛則偏向西裝，材料種類極為豐富。

跟夾克一樣大多會使用羊毛（Wool Serge），不過另外也有毛線、帆布、皮革、尼龍，羽毛等材質。

▌▌ 各種造型的背心

● 短背心

長度短到胸口下方，紐扣只有一顆，口袋也很淺。

● 皮革背心

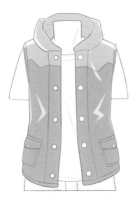

大多是給街頭派風格的人使用。

●工作用背心

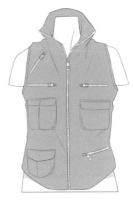

以透氣性跟實用性為主。工人、釣客等，愛用者不少。

爽朗派

正式場合使用的貼身背心。上衣若是沒有領子，可以用較為寬鬆的 U 字領或 V 字領來給人成熟的印象。有領子的話則可以打個領帶，給人精實的感覺。

傳統派

菱形花樣能夠給人高雅的感覺。七分袖、彩色、有花紋的襯衫可以避免氣氛太過死板。下半身別穿帆布製品，選擇高格調的手錶跟鞋子。

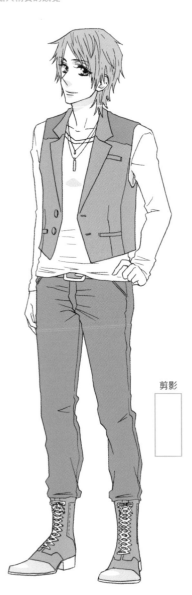

剪影

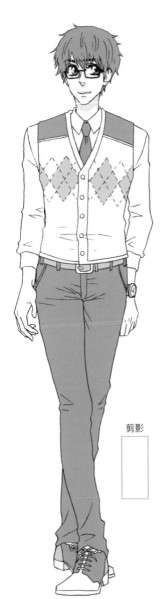

剪影

龐克派

貼身的背心跟上衣。下半身選擇皮製長褲的話，可以用黑白來形成強烈的對比。手腕、脖子可以用銀飾品來裝飾。

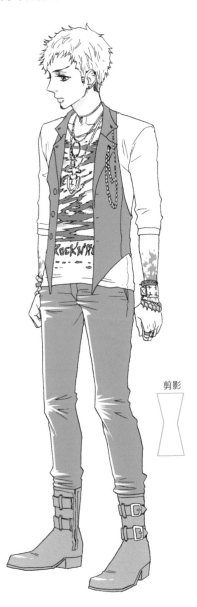

剪影

個性派

用材料鬆軟的寬鬆背心，來配上設計奇特的褲子，形成對稱的組合。為了避免太過鬆懈，可以配上帽子、綁鞋帶的布鞋、皮鞋，來維持均衡性。

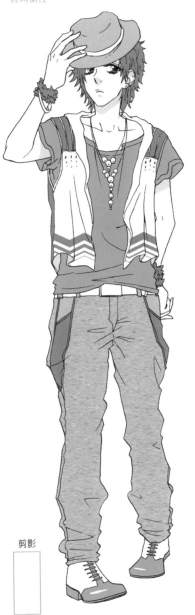

剪影

運動外套

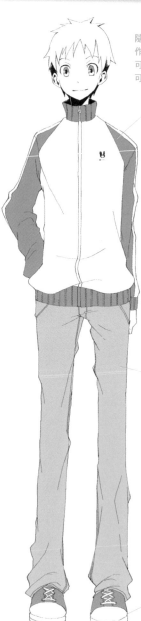

隨性的感覺較強,用來當作休閒服的場合也相當多。可以將拉鍊完全拉起,也可以完全都不拉。

Back

大多為柔軟的材質,要特別意識到皺褶的曲線。

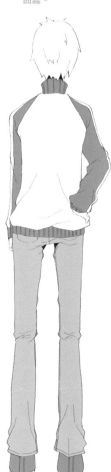

Bottoms

牛仔褲、多袋褲等工作用的褲子,是容易搭配的選項。

Shoes

適合搭配運動鞋。

運動外套的解說

休閒用的運動外套

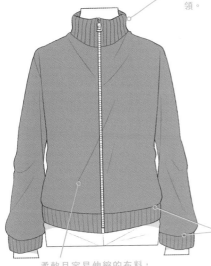

摺下來可以當作領子，將拉鍊拉起可以當作高領。

> 英文名稱為「Jersey」，意思是用伸縮性良好的「毛線布料」所製作的衣物。另外也被稱為「Track Jacket」，被用來當作運動用的制服或體操服。設計古老但人氣依然不減，現在仍舊是休閒服飾的主流之一。

衣襬跟袖口幾乎都是鬆緊編。有些會串繩索讓人可以綁緊。

柔軟且容易伸縮的布料，會產生粗線一般的皺褶。

各種造型的運動外套

● 短袖外套

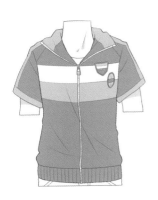

短袖的運動外套通風良好，夏天穿也很舒適。

● 連帽造型

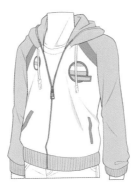

加上帽子可以給人可愛的印象。

● 皮革材質

有些會在單一拉鍊上裝設兩個拉鍊頭。

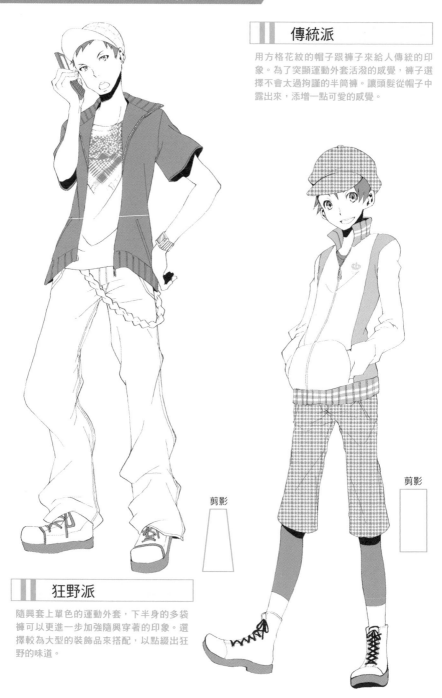

傳統派

用方格花紋的帽子跟褲子來給人傳統的印象。為了突顯運動外套活潑的感覺，褲子選擇不會太過拘謹的半筒褲。讓頭髮從帽子中露出來，添增一點可愛的感覺。

剪影

剪影

狂野派

隨興套上單色的運動外套，下半身的多袋褲可以更進一步加強隨興穿著的印象。選擇較為大型的裝飾品來搭配，以點綴出狂野的味道。

陽光派

素色的運動外套裡面搭配較為俏皮的上衣。
半筒的褲子加上高筒的運動鞋，一邊維持整
體的均衡感，一邊營造頑皮的印象。

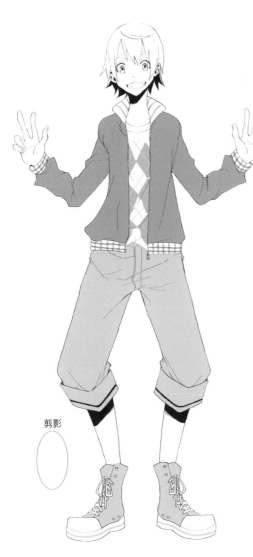

剪影

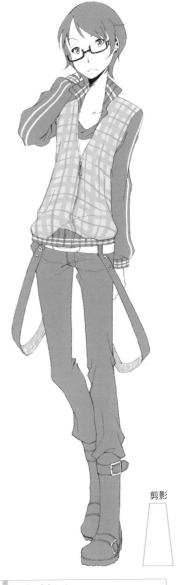

剪影

個性派

方格花樣的運動外套，加上寬領的針織衫。下
半身則是將貼身牛仔褲的褲管塞到長靴內，避
免產生邋遢的感覺。也可以將吊帶下垂，為剪
影增添一點奇特感。

雙排扣外套

不論怎樣搭配都相當合適，在各種外套之中派上用場的機會相當多。上衣可以選擇有衣領的襯衫。

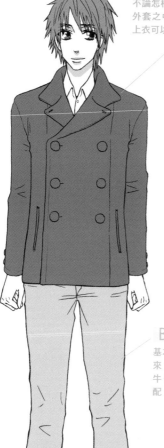

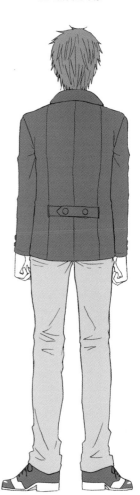

Back

腰部有皮帶的類型，給人精實的印象。

Bottoms

基本上什麼都搭得起來，貼身的工作褲、牛仔褲也很容易搭配。

Shoes

配合上衣跟褲子，在此選擇綁鞋帶的皮鞋。

雙排扣外套的解說

標準造形的雙排扣外套

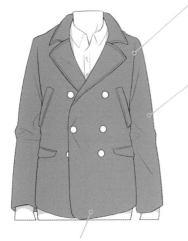

一般會使用較厚的羊毛布料，黑色等暗色系為基本，皺褶也不明顯。

雖然較厚，但屬於柔軟材質的布料，大多會產生弧形的皺褶。因為下垂而產生皺紋也是描繪的重點之一。

在前方重疊的部分縫上雙排紐扣的外衣。前方腋下的口袋是最大的特徵，長度一般會到大腿，不過為了配合各種場面，長短類型都有。紐扣上的錨型標誌，起源自海軍用防寒大衣。

隨著腰部以上的姿勢，會貼在身上或從身體浮起，是變化較多的部分。在這附近基本上不會有皺褶。

各種造型的雙排扣外套

● 方格圖樣

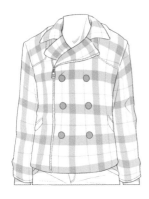

時髦的外衣加上傳統性的方格花紋。

● 附帶毛領

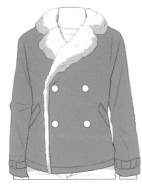

提高防寒機能，有些會用皮革當作材料。

● 長到大腿

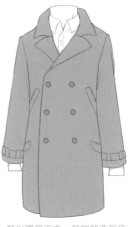

類似軍用雨衣，但細部造形仍舊屬於雙排扣外套。

上衣

外衣

夾克

外套

褲子跟鞋子

繪畫講座

爽朗派

方格花紋的貼身雙排扣外套，衣襬長度較短。也將窄版的褲管塞到靴子內，整體給人精簡的印象。不要有裝飾品會比較整潔。

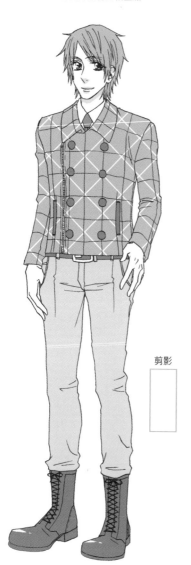

剪影

狂野派

附加毛領的雙排扣外套可以給人豪華的印象。上衣或褲子可以用顯眼的花紋來取得均衡。加上裝飾著人造珠寶的漆皮鞋可以加強下半身的印象。

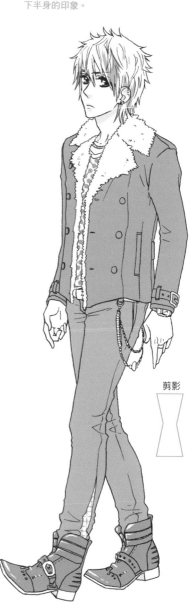

剪影

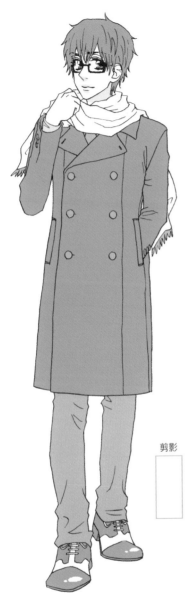

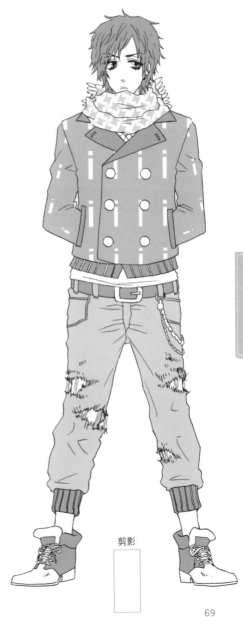

個性派

選擇配色大膽花樣較大的雙排扣外套。為了突顯外套的花紋，上衣跟褲子可以統一成單色或較為穩重的色系，用形狀跟設計來突顯出個性。

剪影

傳統派

長度及膝的雙排扣外套有著高雅的外形，選擇沒有花紋的布料，脖子配上圍巾。厚重的感覺加上高格調，散發出成熟又冷靜的魅力。

剪影

羽絨外套

上衣

外衣

夾克

外套

褲子跟鞋子

繪畫講座

長度較短的外套。外觀容易
看起來較休閒。

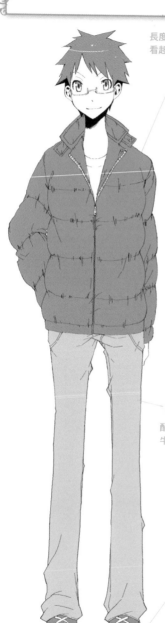

Back

布料較厚，體格容易變得
比穿其他外套時更大。

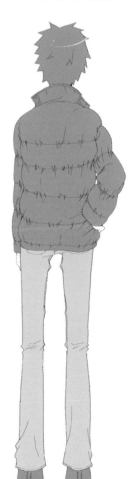

Bottoms

配上窄版的工作褲或
牛仔褲。

Shoes

在此選擇造型簡單的
運動鞋。

羽絨外套的解說

標準造型的羽絨外套

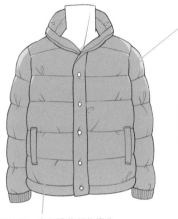

考慮到表面的透氣性，幾乎都採用尼龍布料。也因此大多沒有花紋，外表樸素。

採用「Quilt（拼布）」這種特殊技巧所製造的外套。內部塞有羽毛（棉毛），兼具保溫性與透氣性，防寒性能極佳。幾乎都是使用尼龍布，就使用壽命來看也非常優秀。

縫線較多，會在這些部位產生皺褶。材質大多是尼龍等柔軟的布料，整體呈現較為複雜的構造。

○ Quilt
在兩塊布之間塞入羽毛，整塊拿來加工的製法。可以得到良好的保溫性與透氣性。

各種造型的羽絨外套

● 貼身的類型

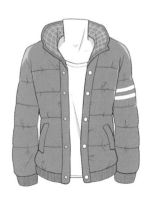

用合身的款式顯示出獨特的風格。裡側的方格花紋也是重點。

● 附帶帽子

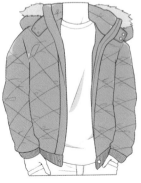

有些帽子可以拆卸。

● 背心造型

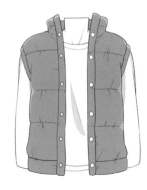

美式休閒風格的選項之一。

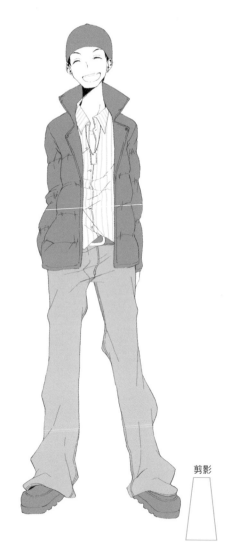

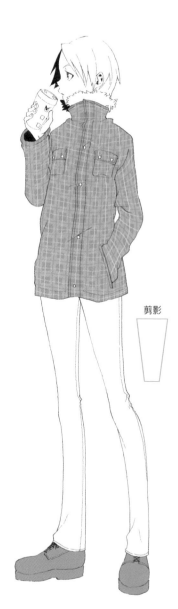

傳統派

用方格圖樣的貼身羽絨外套緊緊包住身體，可以緩和羽絨外套特有的厚實感。周圍配件簡素一點，以突顯出頸部的毛領跟方格花紋。

剪影

街頭派

若是羽絨外套顏色較重，則可以用較為明亮的上衣來搭配。必須注意兩者的花樣要能取得均衡。頸部配上項鍊或披肩可以給人更好的印象。

剪影

運動派

外面是手臂有條紋的羽絨外套，裡面則是連帽上衣。下半身選擇造型簡單的牛仔褲跟運動鞋，可以形成休閒與活潑的氣氛。將褲管捲起也是重點之一。

個性派

貼身的羽絨外套加上哈倫褲，創造出梯形的獨特剪影。在靴子跟胸口露出一點方格圖樣，增添時髦感。

剪影

剪影

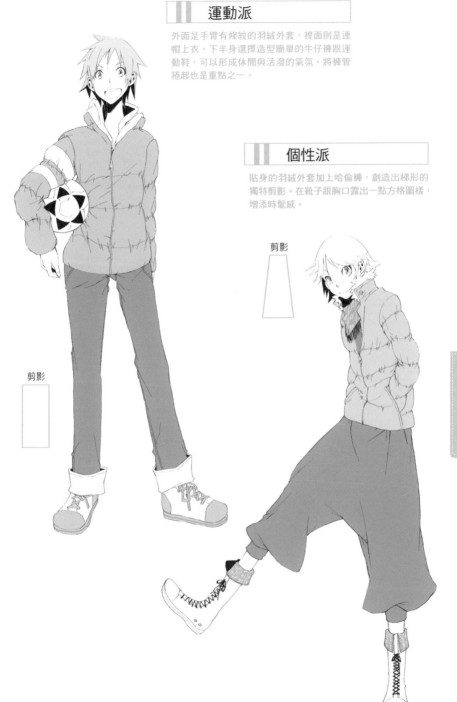

上衣

外衣

夾克

外套

褲子跟鞋子

繪畫講座

73

棒球外套

上衣

外衣

夾克

外套

褲子跟鞋子

繪畫講座

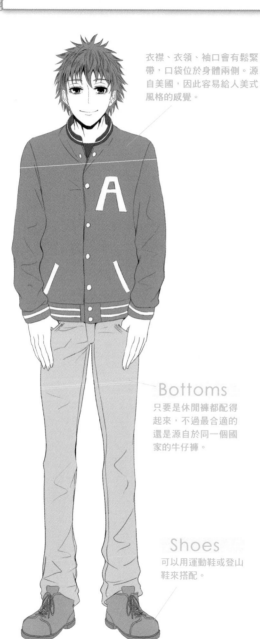

衣襬、衣領、袖口會有鬆緊帶，口袋位於身體兩側。源自美國，因此容易給人美式風格的感覺。

Back

背面是跟橫須賀外套，最大的不同點，大多沒有花樣，造型樸素。

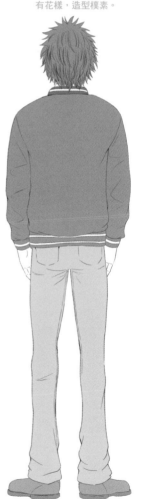

Bottoms

只要是休閒褲都配得起來，不過最合適的還是源自於同一個國家的牛仔褲。

Shoes

可以用運動鞋或登山鞋來搭配。

棒球外套的解說

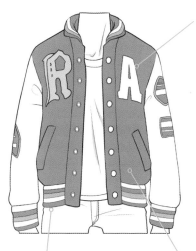

原本是代表隊伍或團體的盾章。
現在則演變成廠牌標誌或設計性
圖樣。

「Stadium Jumper」＝棒球外套。原本是
運動選手們套在制服上的防寒用外套。
身體跟袖子的顏色為紅白、藍白等雙色
組合。以前的款式大多使用彈簧押扣，
在胸口跟袖子繡上英文字母或盾章，背
後印有團隊標誌，形成愉快的氣氛。跟
「橫須賀外套」有些相似 。

衣領、衣襟、袖口為
毛線編織，條狀模樣
是最大的特徵。

大多會在內側使用緞布，讓人
可以反過來穿。不論正反，保
溫性都相當不錯。

各種造型的棒球外套

● 可反穿（緞布）

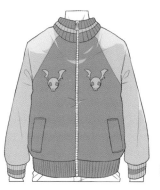

基本上整個裡側會使用緞布，
大多可以反穿。

● 貼身外套

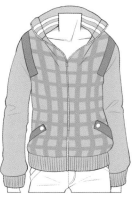

強調身材曲線，歐洲傳統風格
也會使用。

● 連帽造型

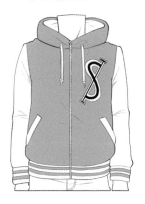

增添可愛的氣氛，也可以用美
式休閒配上街頭風格，用落差
感來給人獨特的印象。

▌▌ 狂野派

基本上全都選擇單一尺寸的大號衣服，褲子也選擇較為寬鬆的尺寸。只有運動鞋尺寸普通的話看起來會不平衡，因此可以穿較為粗獷的靴子或大一號的運動鞋。

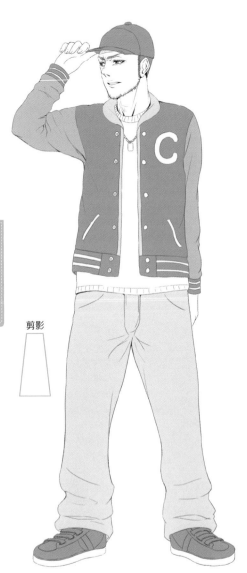

剪影

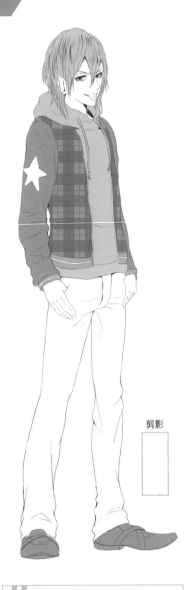

剪影

▌▌ 街頭派

整體搭配出亮麗顯眼的感覺。選擇白色褲子並穿上造型顯眼的靴子，就能給人街頭的印象。也可以穿上色調較顯眼的上衣。

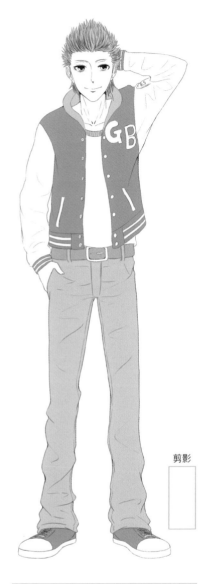

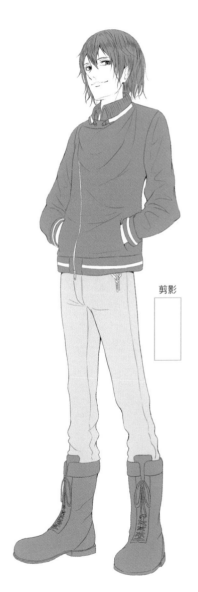

個性派

選擇前方多一塊布來遮住拉鍊的獨特設計，利用造型奇特的單品，拼湊出獨樹一格的外表。

剪影

剪影

運動派

棒球外套原本就是運動選手的防寒用外衣，給人的印象也自然偏向運動派。不要戴太多裝飾品，鞋子最好也選擇運動鞋。

騎士風衣

上衣

外衣

夾克

外套

褲子跟鞋子

繪畫講座

想要給角色冷酷的硬派風格時，這類服裝是相當方便的選擇。皮革製品加上黑色或紅色等顯眼的顏色，可以更進一步加強硬派的感覺。

Back

腰部的皮帶讓人印象深刻，材質較硬的時候，縫線也會呈現直線性的角度。

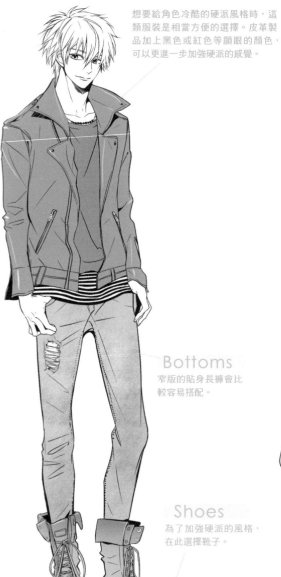

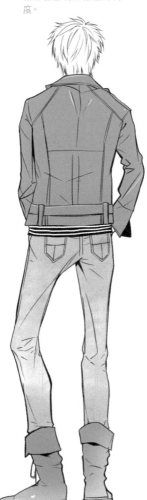

Bottoms

窄版的貼身長褲會比較容易搭配。

Shoes

為了加強硬派的風格，在此選擇靴子。

騎士風衣的解說

騎士風格

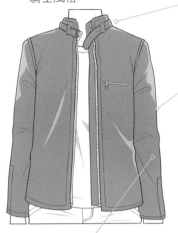

為了防止冷風進入，衣襟、衣領、袖口是可以用皮帶束緊的構造，此部位會形成皺褶。

為了不讓風吹進去，大多用皮革來製造。若是以時髦為目的，也會使用皮革以外的材料。

容易跟「皮外套」搞混，不過騎士風衣的材質並不一定是皮革。成為流行服飾的一部分之後，另外也有附帶帽子、毛領，或是用緞布製造的款式。

材質為皮革時，大多會在手肘內側、腋下、肩膀附近留下皺紋。袖子大多比較長，所以會因為下垂而形成皺褶。

各種造型的騎士風衣

● 棉布

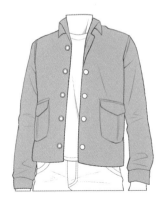

跟皮革不同，給人的感覺比較柔軟。

● 帆布

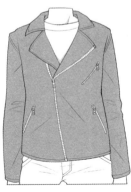

前方開合的方式相當獨特，給人街頭派或 R & B 系的感覺。

● 連帽造型

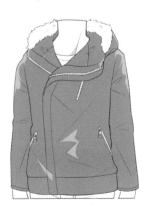

能夠更進一步防止冷風吹到身上。也有可以將帽子卸下的款式。

爽朗派

為了緩和騎士風格的冷酷印象，選擇附帶毛領的類型。另外可以追加一點配件，不經意的添加一點時髦感。

街頭派

用白色夾克來創造出明亮的氣氛，配上半筒褲可以給人奇特與頑皮的印象。選擇配件跟襪子時，要注意一下整體的協調性。

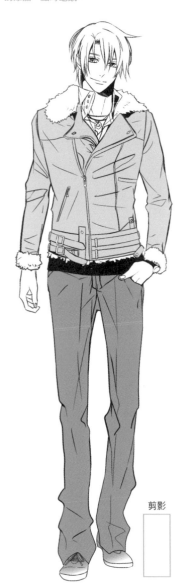

剪影

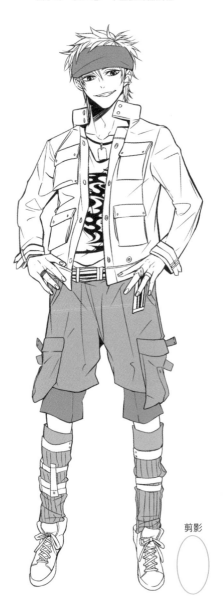

剪影

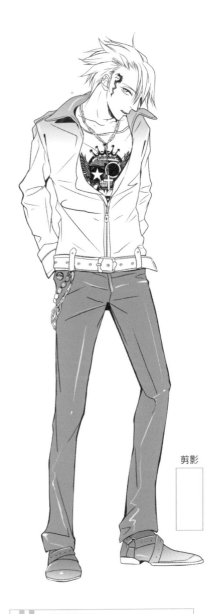

剪影

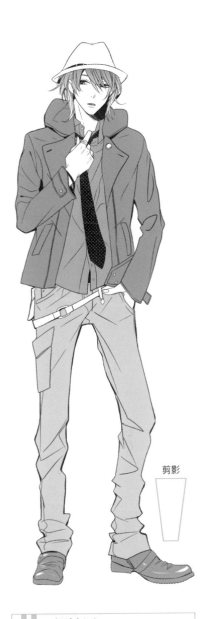
剪影

‖ 搖滾派

在創造搖滾造型時，騎士風衣可說是固定選項之一。下半身同樣選擇皮革系列的製品，加上鎖鏈跟骷髏造型的配件，將整體印象統一成硬派風格。

‖ 個性派

附有帽子的騎士風衣配上襯衫，再打個領帶來給人與眾不同的感覺。下半身選擇貼身的牛仔褲來強調上半身，突顯出騎士風衣的時髦感。

連身大衣

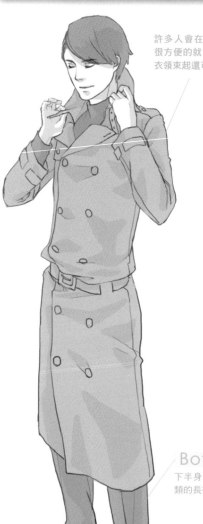

許多人會在西裝上加件連身大衣，很方便的就可以穿到正式場合。將衣領束起還可以給人古樸的感覺。

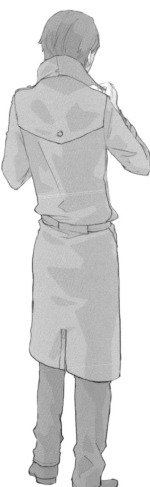

Back

肩膀上像披肩一般的布會讓人留下深刻的印象。有些款式會設計成沒有披肩的類型。

Bottoms

下半身可以用西裝褲類的長褲來搭配。

Shoes

一般都會選擇皮鞋。

上衣

外衣

夾克

外套

褲子跟鞋子

繪畫講座

連身大衣的解說

一般的連身大衣

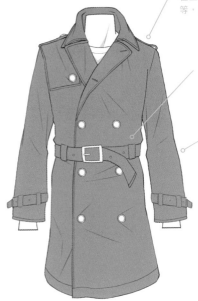

肩膀的肩章、脖子部分遮雨用的布蓋、下摺的衣領、在正面左右交叉的雙排扣、大於一般尺寸的口袋等等，都是它的特徵。袖口的皮帶可以束緊。

位於腰部的皮帶是連身大衣最引人注目的特徵。除了可以讓腹部保持溫暖，還可以維持整體造型的均等性。

布料大多使用軋別丁（防水加工的棉布）或羊毛，近年也出現使用皮革跟合成纖維的款式。

雙排扣的連身大衣。從英文名稱的「Trench Coat」（戰壕大衣）可以猜出，它起源於一次大戰的戰壕之中。一般都是長到膝蓋以下，但也有短到大腿左右的款式。跟其他大衣的分別，在於肩膀上的肩章、腰部跟袖口的皮帶、右肩（或雙肩）上遮住身體的遮雨用布蓋等等。

各種造型的連身大衣

● 短大衣

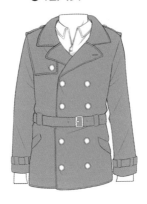

將衣襟縮短，給人比較容易活動的感覺。

● 單扣

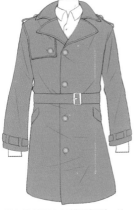

前方紐扣只有單排的類型，比雙排扣更加有休閒的感覺。

● 附帶毛領

除了毛領之外，強調縫線也能成為有趣的變化。

上衣

外衣

夾克

外套

褲子跟鞋子

繪畫講座

傳統派

袖口跟腰部的皮帶可以增加活動性的印象。
將衣領束起會提高造型上的等級。可以嘗試
在裡側使用有花樣的布料，在小地方上進行
調整。

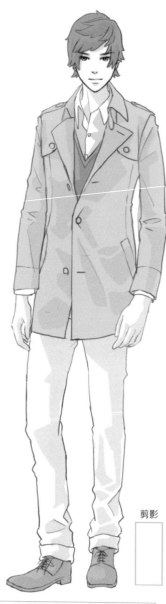

剪影

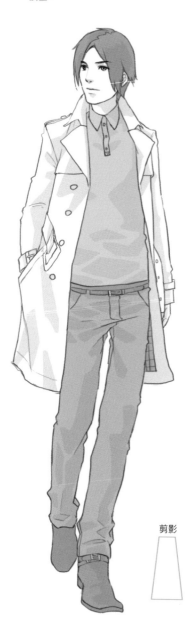

剪影

爽朗派

為了能公私兩用，必須避免太過顯眼的裝飾，
以機能性為優先。太長的衣襬會隨風飄浮，
前方扣起來比較能有整潔的感覺。

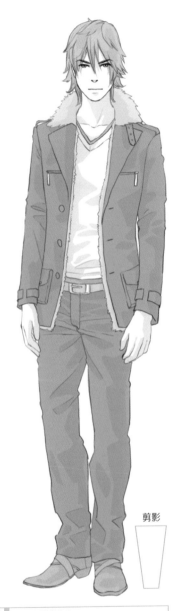

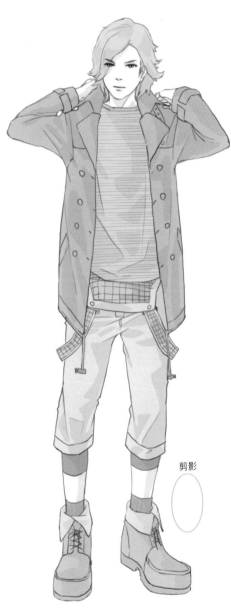

個性派

以寬鬆有餘的尺寸來強調方便行動的感覺。衣襬可用繩子拉緊等等，就大衣來說屬於大膽的設計。

剪影

剪影

狂野派

衣領內側附帶毛領、用皮革取代布料等，都是可以給人狂野感覺的設計。上衣選擇 V 領這種脖子周圍不會太緊的服裝，可以避免形成拘謹的感覺。

褲子跟鞋子

在此介紹一些代表性的褲子。可以跟目前為止所介紹的上衣、夾克搭配看是否合適。另外，選擇跟整體造型相符的鞋子也相當重要。

上衣

外衣

夾克

外套

褲子跟鞋子

繪畫講座

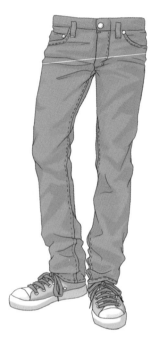

牛仔褲

帆布製作的褲子，普及度極高。有著雙縫線跟釘頭紐扣等特徵。

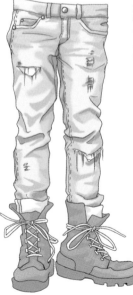

破損牛仔褲

構造與牛仔褲相同，刻意撕破或退色來醞造出獨特的氣氛。

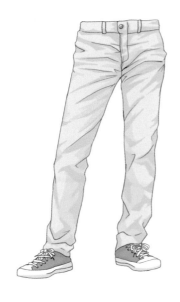

工作褲

造型跟牛仔褲幾乎相同，但使用不同的布料。就戶外用的褲子來說相當普及。

窄版牛仔褲

縫製的較為貼身的牛仔褲，可以讓腳看起來較為修長。

燈芯絨褲

刻意讓表面產生較多皺褶的褲子。有良好的保溫性跟吸水性。

多袋褲

用比工作褲更加堅韌的棉布所縫製的寬鬆褲，大多會在左右褲管上各多一個口袋。

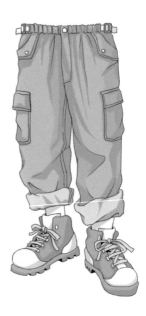

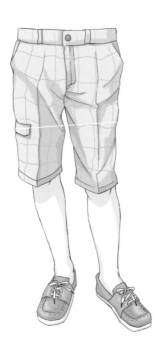

半筒褲

長到膝蓋左右的褲子，材料為帆布或棉布不等。

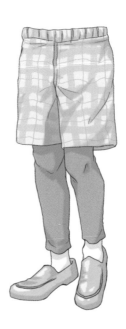

短　褲

長度不及膝蓋的褲子，材料為帆布或棉布不等。

捲褲管 (Roll-up)

將褲管捲起來穿的褲子。
有些款式會將捲起來的
部分用鈕扣固定。

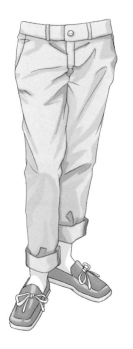

大浪褲

刻意讓褲管部分鼓起,造
型寬鬆的褲子。

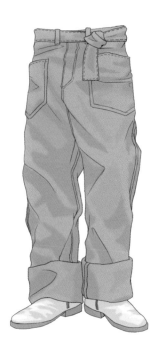

哈倫褲

胯下較深,有多餘的布料連
到膝蓋,然後從膝蓋往腳踝
縮緊的褲子。源自於伊斯蘭。

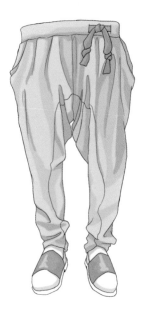

七分褲

長度 6～7 分的褲子。在褲管結束的部分可以展現出各種特色。

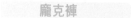

龐克褲

在膝蓋跟兩腳的部分用皮帶連起來的褲子，屬於龐克服飾的一種。

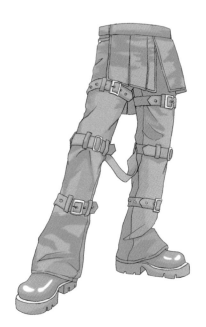

吊帶褲

附有吊帶跟胸前多一塊布的服飾。另外也被稱為 Salopette Jeans（交叉吊帶的牛仔褲）。

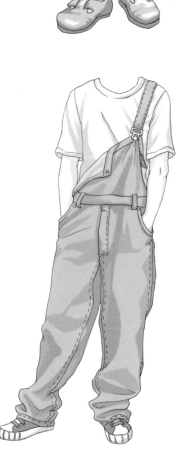

繪畫講座

不同年齡跟體格、衣領的畫法。
本章收錄有助於繪製角色的各種情報。

不同年齡・臉部的畫法

從小孩到老人畫出不同的臉

少年

眉毛畫短一點可以給人年幼的印象。

（ 隨著角色不同來描繪 ）

眼睛大一點，會比較有活力。

圓滾滾的臉部輪廓。

肩部曲線較圓，寬度也比較窄。

青年

POINT
考慮重力的影響

老人

頭髮較少，白髮。

頭髮缺少濕潤的感覺，髮束較小看起來會更加衰老。

額頭、眼角、鼻樑、脖子的皺紋增加。

注意下垂的皮膚會讓整體輪廓變化（特別是下巴）。

跟青年時期相比肩膀曲線再次圓融起來，寬度也變得更窄。

只用青年時期的輪廓加上皺紋會不自然。

不同輪廓·臉型的畫法

意識臉部的輪廓來畫出不同的角色。

圓臉

長臉

圓滾下巴給人娃娃臉的印象。

例：像小孩一般的角色

鼻樑通過細長的臉部
輪廓。

例：成熟的角色

倒三角

基本型

下巴細又尖，因此臉龐的線條
較為清爽。

例：削瘦的角色

臉顴骨突出
給人銳利的印象。

例：壯碩的角色

不同年齡‧身體的畫法

從小孩到老人，分別畫出不同的體格。

少年

・跟大人相比頭身比例少，
　腳也短→身體較長。
・手掌跟腳的尺寸較小。
・關節跟肌肉不像大人那麼
　顯眼。

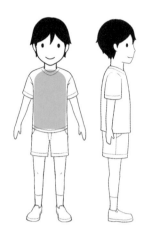

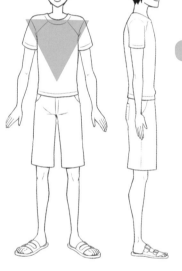

青年

・頭身比例高於老人、小孩。
・肩膀比較壯碩，比較寬。
・將上半身意識成倒三角形來繪製。
・手腳較長，男性的關節跟肌肉會
　比較明顯。

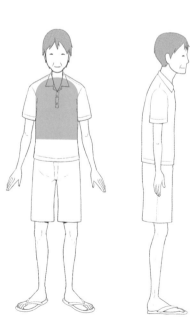

老人

・駝背。頭身比例降低。
　從側面看來頭部位置往前傾。
　為了取得平衡雙腳外開。
・肌肉減少。
　脂肪增加
　（男性大多在肚子，女性大多在臀部）。
　手腳的關節引人注目。

不同體形・身體的畫法

肥胖型

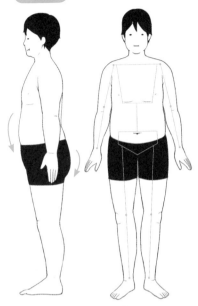

・身上的脂肪隨著重力下垂。
・手腳末端、手指腳趾的輪廓也會比較飽滿。
・骨骼突出的部分比較不明顯。

POINT

就算體型改變，骨骼還是維持原本的尺寸，不要被輪廓的外形所迷惑，正確畫出關節位置。

瘦弱型

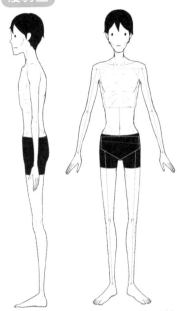

・肌肉跟脂肪的減少會讓骨骼突出，繪製時要特別意識到肋骨跟骨盤的形狀。

肌肉型

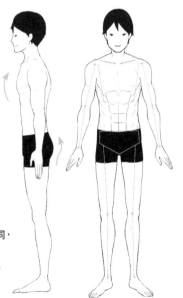

・胸肌較厚，手腳雖然粗，但跟肥胖型不同，是結實的感覺。
・隨著運動種類不同，肌肉結實的部位也不相同。(游泳的話則是上半身)

衣領的畫法

將衣領畫好是繪製服裝的重點之一！

上衣

外衣

夾克

外套

褲子跟鞋子

繪畫講座

襯衫

衣領順著脖子圍繞，如果將紐扣扣到最上面的話，會成為一個「圓圈」。
畫的時候要意識這個「圓圈」的形狀。
另外也要注意脖子後面看不到的部分。

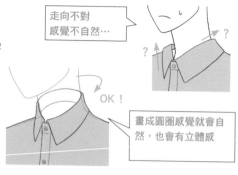

走向不對
感覺不自然…

OK！

畫成圓圈感覺就會自然，也會有立體感

襯衫　～領子鬆開

紐扣鬆開的時候不是圓圈，而是「弧形」。

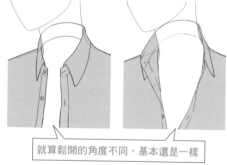

就算鬆開的角度不同，基本還是一樣

棉布等布料較為柔軟的材質，衣領立不起來，而是塌下去變成平坦的感覺。

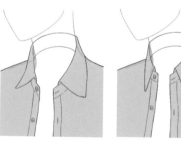

襯衫　～側面跟背面

將衣領立起來的時候，要意識到領子的厚度。另外也要注意到跟肩膀的位置關係。

大衣・夾克

左邊為單排扣（合身夾克等），右邊為雙排扣（雙排扣外套、連身大衣等）。單排扣紐扣的位置會在身體中央，雙排扣紐扣的位置則是在身體中央左右等距離的地方。畫的時候要注意被遮住的部位。

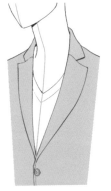
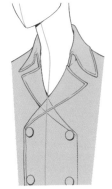

左右不對稱
會不好看…

衣領上下的高度、形狀必須左右對稱。注意別讓輪廓變得不規則。

連帽上衣

隨著帽子的厚度跟大小不同，輪廓也會不同。

薄的布料會
垂到背後

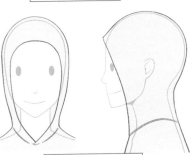

帽子較大的話
形狀也會往下垂

布料較厚不會垂到背後，
會形成立體的形狀

帽子較小會貼在頭上
顯示出頭的輪廓

繪製頭髮時的注意要點

畫頭髮的時候要注意這些地方！

自然下垂　　　　　　左右中分

注意髮流的走向

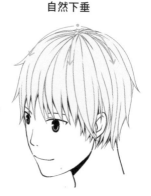

以髮旋為中心
往下垂

以中分線為中心
往下垂

頭髮的走向會有中心點，畫的時候意識到這個中心點，就能自然的畫出頭髮的感覺，這樣在塗黑、點亮點或是上色的時候，也能自然掌握到陰影的位置。

注意髮際

在畫頭髮的時候，一不小心額頭的寬度就會給人奇怪的感覺呢！？

決定髮際的線…

發展成各種不同的髮型

在決定線條的時候，先將髮際線淡淡的畫出來，這樣頭髮畫起來也會比較省力。
在頭髮超短或全部往後梳等，髮際特別顯眼的時候，這個技巧會特別有用。

用髮束來思考

一根一根描繪頭髮不但很花時間，畫出來的感覺也不像是漫畫，因此必須用髮束的方式來思考。

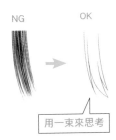

NG　　　OK

用一束來思考

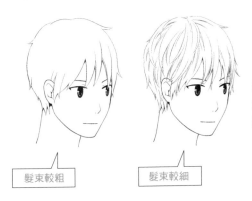

髮束較粗　　　髮束較細

髮束的粗細，會直接影響圖所給人的印象。基本上髮束較粗會給人漫畫的感覺，髮束較細則比較寫實。

用單色來創造出著色感

用網點、筆觸、明暗來創造出著色感

勾好線的狀態

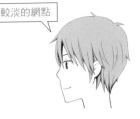

較淡的網點

較淺的棕色頭髮

金髮　　　　　　黑髮　　　　　　棕髮

亮點的部分，走向跟髮流相同，用筆加上細微的線條，給人閃閃發亮的感覺。另外可以用白色加強亮晶晶的感覺。

用黑色塗出陰影的時候，從影子最濃的地方往頭頂亮點的部分一筆一筆往上拉，可以形成自然的感覺。

只是貼上網點也可以，更進一步塗上黑影可以強化立體感。塗黑的部分可以跟網點的濃度成正比，濃的話多一點，淡的話少塗一點。

手腳的畫法

好好的畫出手腳！

● 張開的手

以中指為中心點
緩和下降的曲線

拇指之外的四根手
指連在手掌上方

基本上手掌的長度
會比中指要長一
點。若要畫出漂亮
的手，手指可以長
一點。

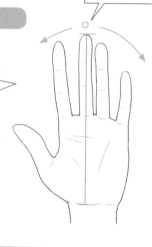

拇指的位置在手掌側面

● 握住的手

握住的手除了拇指
之外，可以當作一
整個區塊。

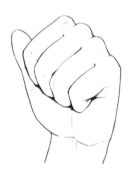

● 男性的手　　　**● 女性的手**

關節突起
形成筋絡

關節並不顯眼
手指也較細

指甲長一點
會有女性的感覺

手指粗一點
會有男人的感覺

腳的畫法

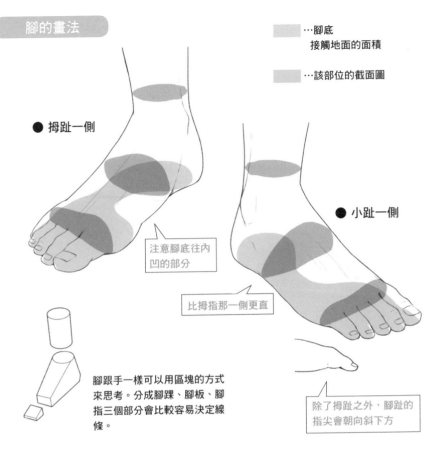

　　…腳底
接觸地面的面積

　　…該部位的截面圖

● 拇趾一側

注意腳底往內凹的部分

● 小趾一側

比拇指那一側更直

腳跟手一樣可以用區塊的方式來思考。分成腳踝、腳板、腳指三個部分會比較容易決定線條。

除了拇趾之外，腳趾的指尖會朝向斜下方

● 畫出基本線

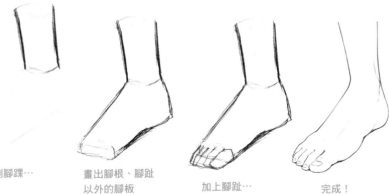

畫到腳踝…

畫出腳根、腳趾以外的腳板

加上腳趾…

完成！

肌肉的畫法

了解肌肉的名稱、位置、形狀、動作

畫出身體上的肌肉

首先要掌握肌肉的位置跟名稱。光是畫出人體身上的主要肌肉，就能成為相當逼真的身體，必須反覆畫到背起來為止。

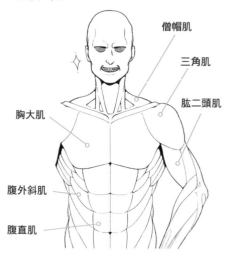

- 僧帽肌
- 三角肌
- 肱二頭肌
- 胸大肌
- 腹外斜肌
- 腹直肌

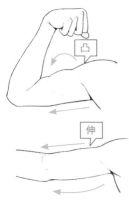

凸　伸

肌肉的形狀會隨著動作而變化。用力時收縮的肌肉會隆起，相反的一邊則會伸展而變薄。

手腕的動作

確認翻轉手腕時肌肉的動作。

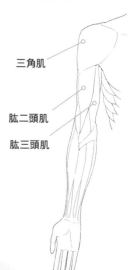

- 三角肌
- 肱二頭肌
- 肱三頭肌

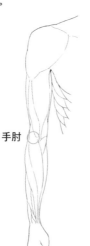

手肘

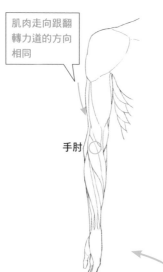

肌肉走向跟翻轉力道的方向相同

手肘

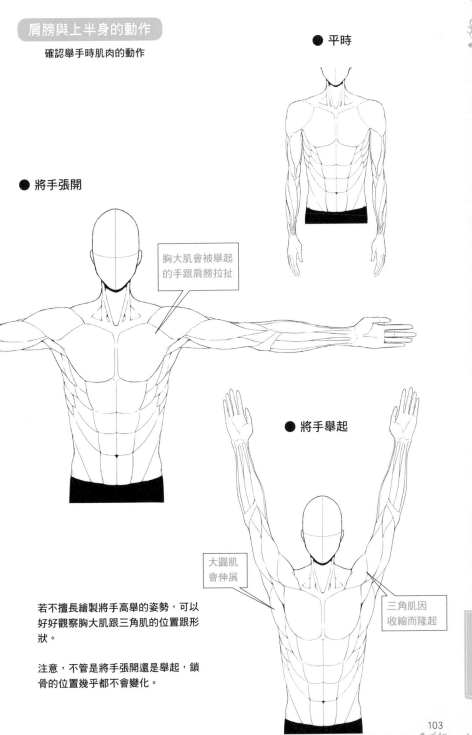

肩膀與上半身的動作

確認舉手時肌肉的動作

● 平時

● 將手張開

胸大肌會被舉起
的手跟肩膀拉扯

● 將手舉起

大圓肌
會伸展

三角肌因
收縮而隆起

若不擅長繪製將手高舉的姿勢,可以
好好觀察胸大肌跟三角肌的位置跟形
狀。

注意,不管是將手張開還是舉起,鎖
骨的位置幾乎都不會變化。

アミューズメントメディア総合学院（Amusement Media 綜合學院）

培訓出業界一流專業人士的課程，由現職專業講師授課的「實踐教育」。除了在學期間之外，畢業後也持續支援畢業生的「產學共同系統」。用高品質的教育跟專業的創作環境「產學共同實踐教育」，培養出可以在漫畫、插畫、動畫、電玩、小說、聲優等娛樂產業中長期活躍的人材。

http://www.amgakuin.co.jp

TITLE

漫畫角色 服裝設計輯 男子休閒服篇

STAFF

出版	瑞昇文化事業股份有限公司
監修	アミューズメントメディア総合学院
譯者	高詹燦　黃正由
總編輯	郭湘齡
責任編輯	王瓊苹
文字編輯	林修敏　黃雅琳
美術編輯	李宜靜
排版	李宜靜
製版	明宏彩色照相製版股份有限公司
印刷	桂林彩色印刷股份有限公司
法律顧問	經兆國際法律事務所　黃沛聲律師
戶名	瑞昇文化事業股份有限公司
劃撥帳號	19598343
地址	新北市中和區景平路464巷2弄1-4號
電話	(02)2945-3191
傳真	(02)2945-3190
網址	www.rising-books.com.tw
Mail	resing@ms34.hinet.net
本版日期	2015年5月
定價	300元

國家圖書館出版品預行編目資料

漫畫角色服裝設計輯 男子休閒服篇／アミューズメントメディア総合学院監修；高詹燦，黃正由譯. -- 初版. -- 新北市：瑞昇文化，2012.05
104面；21 X 14.8 公分

ISBN 978-986-5957-04-9(平裝)

1. 漫畫　2. 繪畫技法

947.41　　　　　　　　　　　101008376

ORIGINAL JAPANESE EDITION STAFF

○ アミューズメントメディア総合学院 ○
野口周三
若菜和広
曽我多朗
脇　功一
大石准也
平鴇ハナ

○ 表紙イラスト ○
いせろ絢菜

○ 作画協力（50音順） ○
あっつん
AYAKA
いせろ絢菜
イチミヤ
イトキチ
KACHIN
きよみず光
正午あきら
高村しづ
dot
のこ
日野ショウスケ
平鴇ハナ
結菜

○ 本文デザイン ○
佐野裕美子
○ カバーデザイン ○
萩原　睦
（志岐デザイン事務所）
○ 企画編集 ○
森　基子
（廣済堂あかつき）